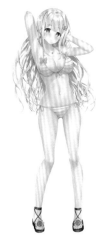

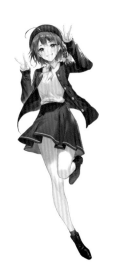

超人氣繪師教你畫美少女！
臉型/表情/髮型/制服/泳裝一次學會！

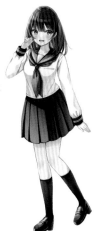

編著：Graphic 社編輯部

插畫：Haru Ichikawa ／ Hiyori Sakura ／ TwinBox

譯者：陳家恩

U0067769

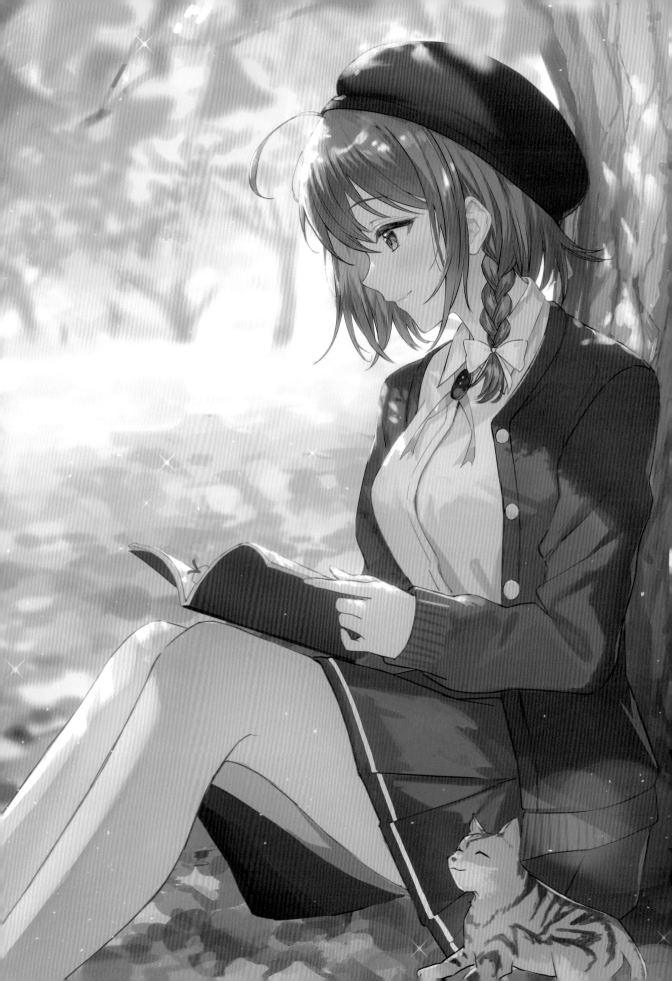

「 讓 我 看 完 這 一 頁 就 好 。」
Haru Ichikawa

〜〜〜〜〜〜〜〜

情境是如往常般在看書，如往常般有貓咪靠過來的美少女。
雖然小貓想要女孩陪牠玩，但故事的發展令她無法離開視線，我幻想著這樣的情境。
因為想畫黃色系的插畫，所以試著畫了銀杏。

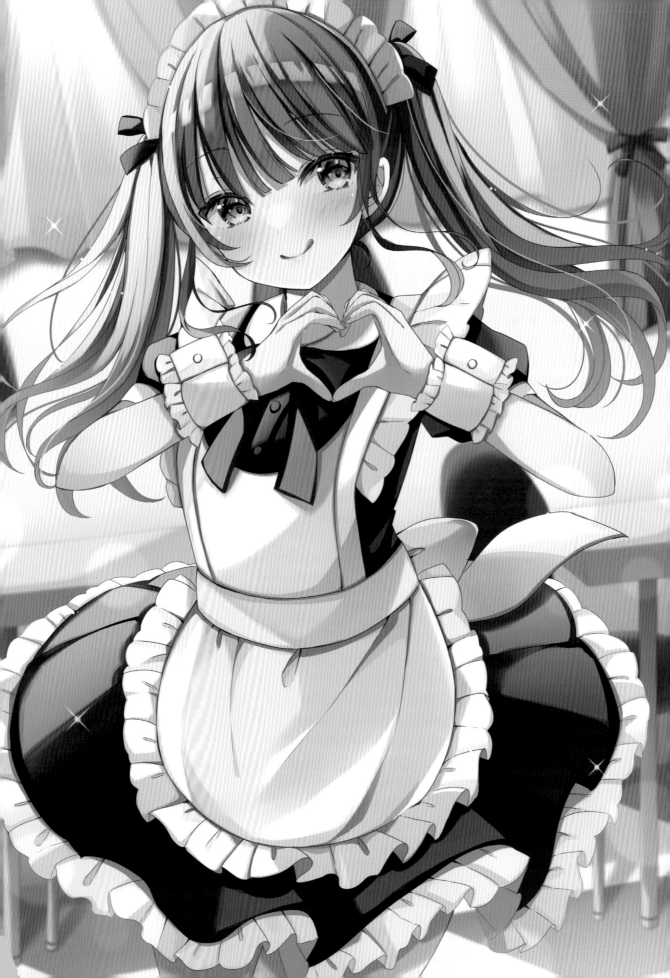

「 萌 萌 心 動 ♡ 」

Hiyori Sakura

因為是女僕，所以作畫主題是「總之就是很可愛！」。
天真無邪的表情和動感的動作也是重點之一！
全體用紅色系統一。

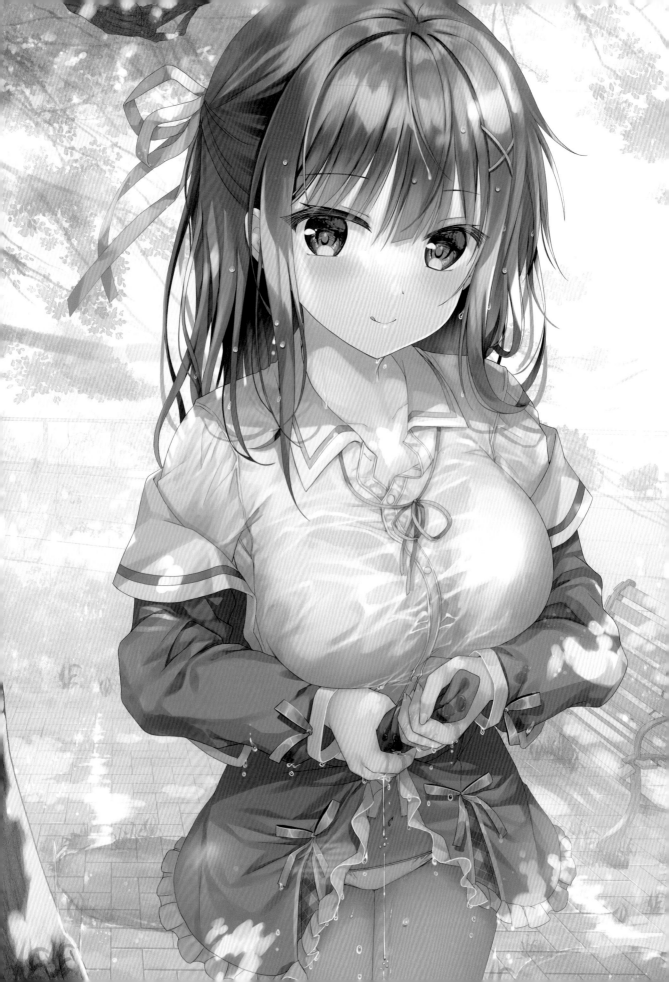

「r a i n y s e a s o n」
TwinBox

被雷陣雨淋成落湯雞的美少女。
被淋濕的感覺、制服襯衫的透膚感和擰乾裙子的動作是重點。
想像著和讀者來一場紙上約會。

CONTENTS

超人氣繪師教你畫美少女！
臉型 / 表情 / 髮型 / 制服 / 泳裝
一次學會！

LESSON 1

Haru Ichikawa 的美少女角色設計教學

職業繪師・Haru Ichikawa 畫的美少女

彩圖

線稿

名字 春萌丹 （16歲） T154・B88・W56・H82

角色設定 不知為何很受貓咪歡迎的美少女。
紅色書套是母親送的禮物，非常喜歡看純文學的書，卻很不擅長講敬語。

職業繪師・Hiyori Sakura 畫的美少女

彩圖　　　　　　　　　　　線稿

名字　愛梨 （17 歲）T158・B82・W62・H87

角色設定　活潑清純的女孩。

個性很棒，前凸後翹的身材也充滿魅力。

這樣的女孩在學校、在班上絕對是很受歡迎的正統派美少女。

職業繪師・TwinBox 畫的美少女

彩圖　　　　　　　線稿

名字 稻垣南 （16歲） T160・B84・W57・H83

角色設定 擁有溫柔可愛的長相與超規格的巨乳和臀部，形成的反差感充滿魅力。
尤其形狀和大小都完美無缺的胸部是最大的魅力之處。
個性天真爛漫、柔情似水。

LESSON 1

Haru Ichikawa 的
美少女角色設計教學

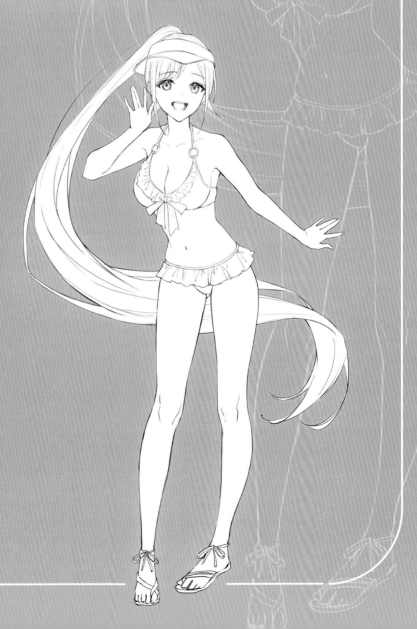

洋裝美少女的畫法

以下介紹 Haru Ichikawa 老師描繪洋裝美少女時特別注意的重點。作者習慣強調眼睛和鼻子的輪廓，並且會仔細描繪臉部細節，畫出表情豐富的美少女。

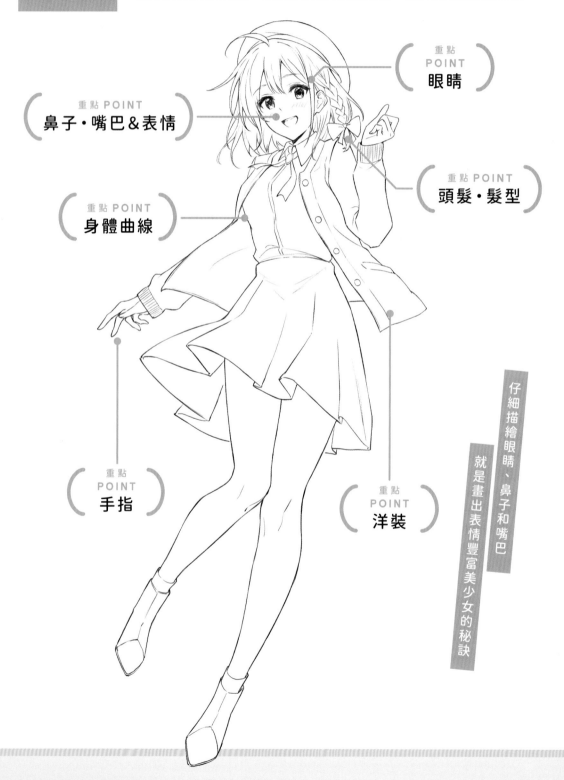

重點
POINT
眼睛

重點 POINT
鼻子・嘴巴＆表情

重點 POINT
頭髮・髮型

重點 POINT
身體曲線

重點
POINT
手指

重點
POINT
洋裝

仔細描繪眼睛、鼻子和嘴巴

就是畫出表情豐富美少女的秘訣

(重點 POINT: **眼睛**)

想要讓人第一眼就注意到眼睛，重點是睫毛、雙眼皮的畫法。特別是雙眼皮，請注意要畫出可愛的間隔。

→ 前往 p16「勾人視線的眼睛描繪技巧」

(重點 POINT: **鼻子·嘴巴&表情**)

為了畫出線條分明、具有立體感的臉，重點是鼻子的畫法。畫嘴巴時也要仔細畫出想表達的情感。

→ 前往 p20「傳達情感的鼻子與嘴巴&各種表情畫法」

(重點 POINT: **頭髮·髮型**)

仔細描繪髮絲的纖細感，刻意表現出頭髮的柔順感。可以的話，請盡量表現出髮絲被風吹動的飛揚感。

→ 前往 p24「柔順飄逸的頭髮與髮型畫法」

(重點 POINT: **手指**)

傳達、表現角色的情感很重要。除了表情之外，也要注意用手指、手腕、肩膀等細微的小動作來表現。

→ 前往 p28「令人心動的手指與手勢畫法」

(重點 POINT: **身體曲線**)

透過小臉和纖瘦的身形，可微微凸顯胸部。畫胸部的重點不在大小，而是不管從哪個角度看曲線都要漂亮。

→ 前往 p32「魅惑誘人的身體曲線畫法」

(重點 POINT: **洋裝**)

描繪洋裝時，特別重視服裝的設計、合身感和材質，尤其要確實表現出材質的細節。隨著角色的動作變化，外套和裙擺也要盡量表現出自然擺動的狀態。

→ 前往 p36「美少女服裝設計與各種服飾畫法」

勾人視線的眼睛描繪技巧

想要畫出漂亮又讓人印象深刻的眼睛，重點是要確實描繪組成眼睛的元素，並且要在瞳孔加入高光。

想畫出令人印象深刻的眼睛
秘訣是確實畫好組成眼睛的元素

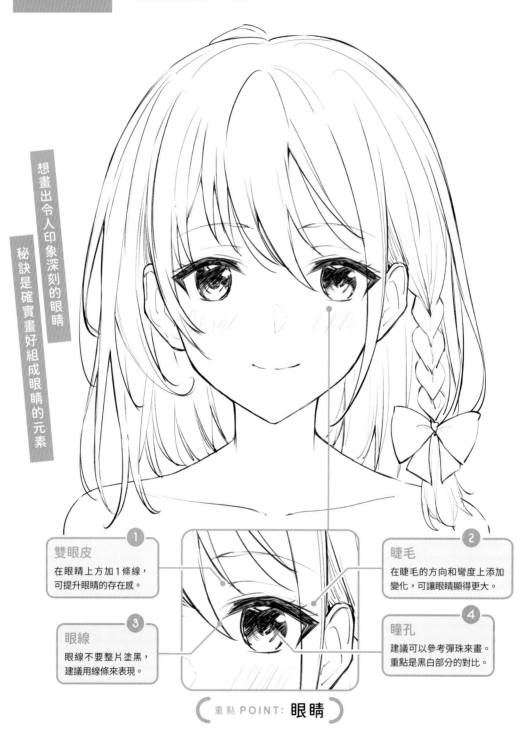

① 雙眼皮
在眼睛上方加1條線，
可提升眼睛的存在感。

② 睫毛
在睫毛的方向和彎度上添加
變化，可讓眼睛顯得更大。

③ 眼線
眼線不要整片塗黑，
建議用線條來表現。

④ 瞳孔
建議可以參考彈珠來畫。
重點是黑白部分的對比。

(重點 POINT: **眼睛**)

眼 睛 的 畫 法

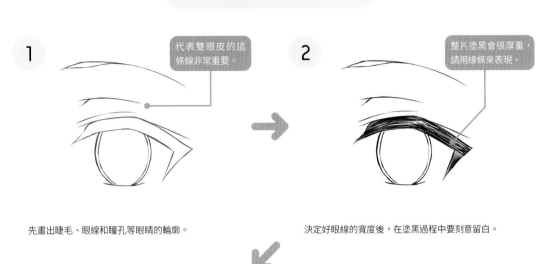

1 代表雙眼皮的這條線非常重要。

2 整片塗黑會很厚重，請用線條來表現。

先畫出睫毛、眼線和瞳孔等眼睛的輪廓。

決定好眼線的寬度後，在塗黑過程中要刻意留白。

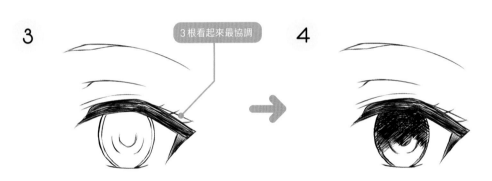

3 3根看起來最協調

4

畫出瞳孔要塗黑的輪廓線，同時畫上睫毛，在睫毛的方向和彎度做點變化，可以讓眼睛看起來更大。

以步驟 3 的輪廓線為準，將要塗黑的部分塗黑。

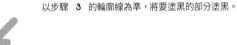

5

6 黑色和白色區域的對比很重要。

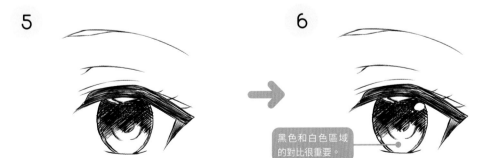

為了補足光線，在瞳孔上的反射處及中間的眼白處，用橡皮擦擦掉一點黑色部分。

找出高光的位置，用橡皮擦再擦掉一點黑色以留白。如果覺得高光位置很難抓，可以找一顆彈珠來參考。

側 面 眼 睛 的 畫 法

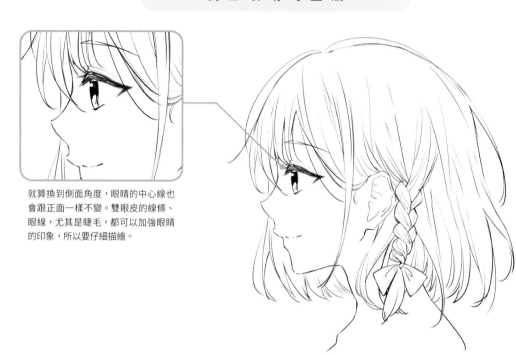

就算換到側面角度,眼睛的中心線也
會跟正面一樣不變。雙眼皮的線條、
眼線,尤其是睫毛,都可以加強眼睛
的印象,所以要仔細描繪。

示意圖

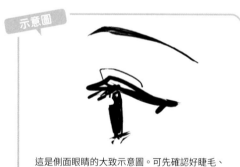

這是側面眼睛的大致示意圖。可先確認好睫毛、
雙眼皮線、眼線與瞳孔之間的比例。

1

畫眼線時不要
整片塗黑。

畫出眼睛的輪廓。側面的瞳孔是橢圓形的,眼線請
用粗一點的筆觸畫出線條。

2

請仔細描繪
出睫毛。

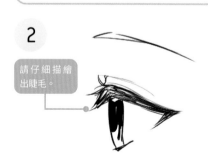

畫出瞳孔要塗黑的輪廓線並且塗黑。這裡與畫正面
的眼睛不同,留白部分要留得多一點,睫毛的線條
要比畫正面眼睛時更仔細地描繪。

3

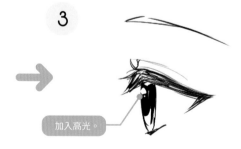

加入高光。

決定高光的位置,用橡皮擦擦出代表高光的白點。
你也可以在一開始就決定好高光的位置。

上下左右 8 個方向的眼睛動向

下圖是以正中間的正臉與直視前方的眼睛為中心，畫出將眼珠轉向上下左右 8 個方向時的眼睛，也請注意搭配的表情。

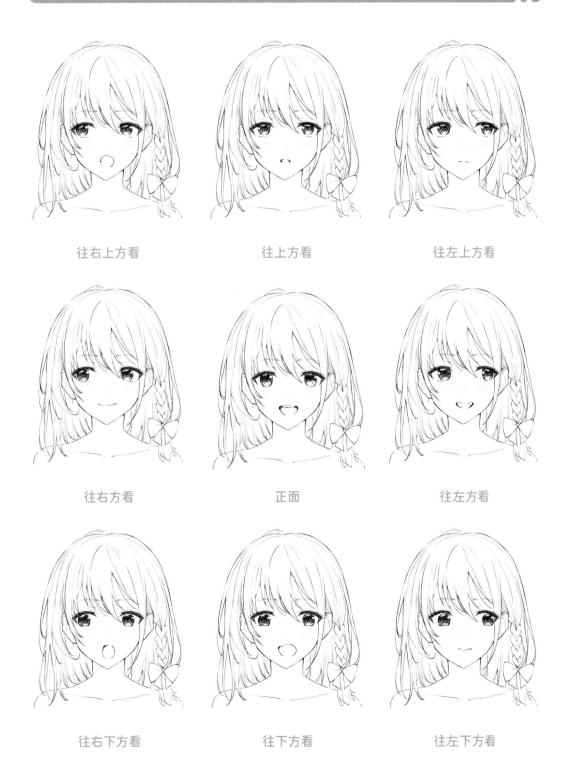

往右上方看　　　　　　　往上方看　　　　　　　往左上方看

往右方看　　　　　　　　正面　　　　　　　　往左方看

往右下方看　　　　　　　往下方看　　　　　　　往左下方看

傳達情感的鼻子與嘴巴 & 各種表情畫法

活用前面 1-1 學會的「眼睛」畫法，再加上這一節的「鼻子與嘴巴」，
就能組成各式各樣的表情，一口氣提升各種情緒的表現方式。

要表現情感時，鼻子不要用黑點或線條省略把鼻子仔細畫出來也很重要。

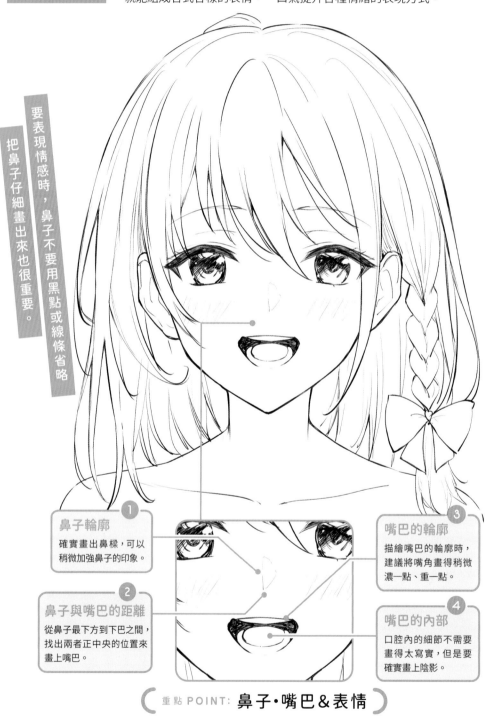

①
鼻子輪廓
確實畫出鼻樑，可以
稍微加強鼻子的印象。

②
鼻子與嘴巴的距離
從鼻子最下方到下巴之間，
找出兩者正中央的位置來
畫上嘴巴。

③
嘴巴的輪廓
描繪嘴巴的輪廓時，
建議將嘴角畫得稍微
濃一點、重一點。

④
嘴巴的內部
口腔內的細節不需要
畫得太寫實，但是要
確實畫上陰影。

(重點 POINT: **鼻子・嘴巴&表情**)

鼻 子 的 畫 法

1

2

側面角度

草稿階段請先大概畫出鼻子的輪廓，
尤其要先畫出鼻樑與鼻尖的部位。

請用清晰的線條畫出鼻樑的直線，再
用稍微細一點的線條畫出弧線。

側面的鼻子，可畫成「く」字形。
從鼻子的山根部位到鼻樑、鼻尖和
鼻翼，請用清楚的線條畫出來。

嘴 巴 的 畫 法

1

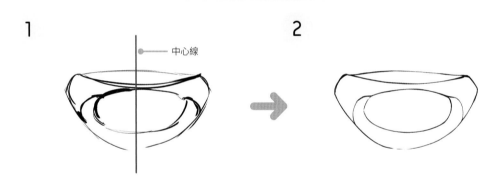

中心線

2

畫出嘴巴與口腔內部大概的輪廓，不用畫出嘴唇。
建議以臉的中心線為準來畫嘴巴，會更容易。

修整輪廓線，位於口腔內部的牙齒與舌頭等結構
並不需要刻劃得太仔細。

3

側面角度

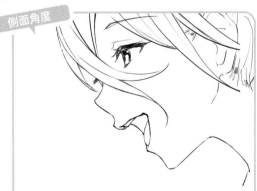

將口腔內部塗黑，就完成最後的修飾。把顏色塗深
可以讓嘴巴成為視覺重點，看起來也更有立體感。

側面角度的嘴巴看起來會像是帶著圓角的三角形。請將
嘴巴上方和嘴角的線條畫深一點，看起來會更加立體，
在視覺上也更容易令人印象深刻。

各 種 表 情 的 畫 法

咧嘴笑

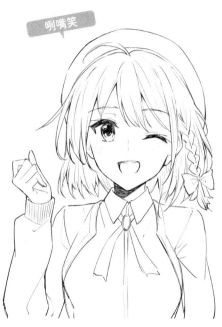

張嘴大笑時，嘴巴的形狀會接近帶著圓角的三角形。

微笑

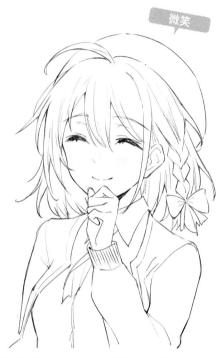

微笑時嘴巴會形成一條線，建議將嘴角稍微畫深一點，
視覺效果會更棒。

驚訝

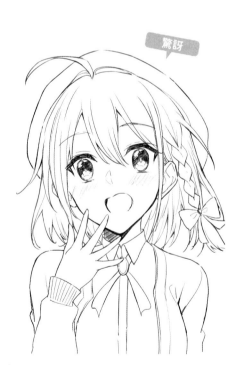

驚訝時會瞪大眼睛並張大嘴巴，嘴巴接近橢圓形。

困擾

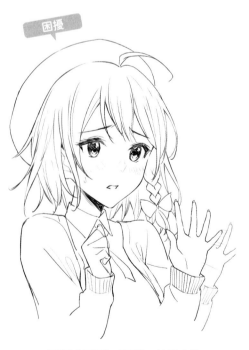

困擾時嘴巴微張，呈現說不出話的表情。

害羞

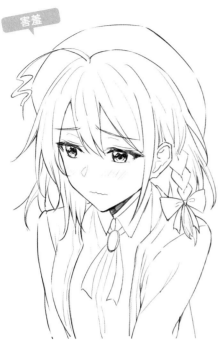

害羞時視線會看向旁邊,或是稍微往下看。
嘴巴則會緊閉,可用鋸齒狀線條來表現。

生氣

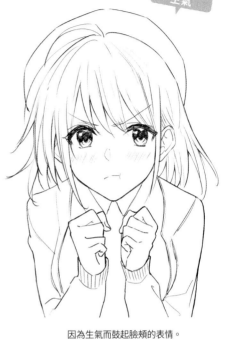

因為生氣而鼓起臉頰的表情。
眼睛往上看,嘴巴緊閉。

發怒

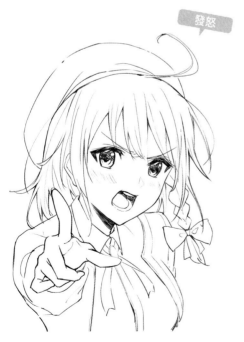

發怒時讓眉尾上揚、嘴巴張大到接近方形,
看起來會更有說服力。

哭泣

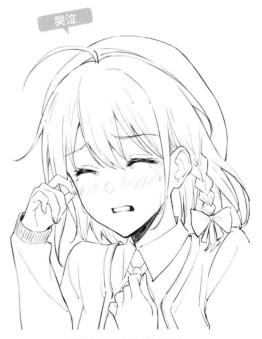

哭泣時會閉上眼睛,流出眼淚,
這時嘴巴有點接近長方形。

LESSON 1-3　柔順飄逸的頭髮與髮型畫法

想要畫出看起來柔順又充滿飄逸動感的秀髮，關鍵就是線條。
請讓線條具有強弱粗細變化，避免流於單調。

用細膩的筆觸表現出強弱變化
就是畫出柔順飄逸秀髮的絕招

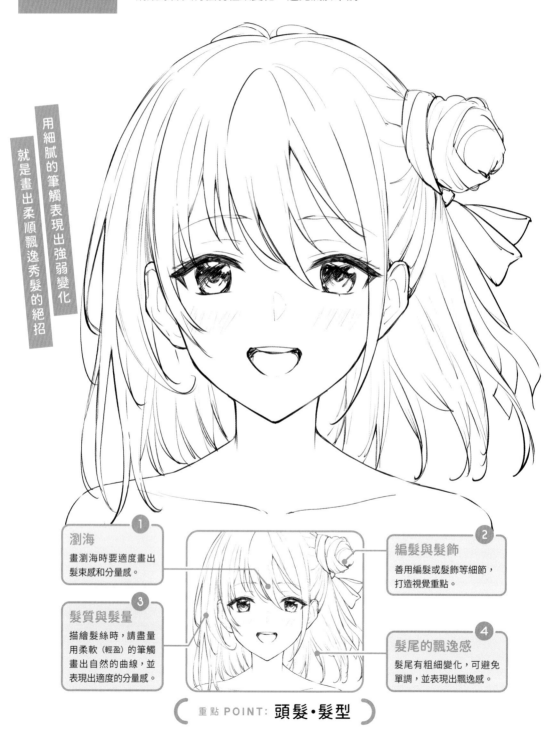

① 瀏海
畫瀏海時要適度畫出髮束感和分量感。

② 編髮與髮飾
善用編髮或髮飾等細節，打造視覺重點。

③ 髮質與髮量
描繪髮絲時，請盡量用柔軟（輕盈）的筆觸畫出自然的曲線，並表現出適度的分量感。

④ 髮尾的飄逸感
髮尾有粗細變化，可避免單調，並表現出飄逸感。

(重點 POINT： **頭髮・髮型**)

頭髮的畫法

1

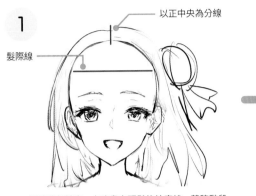

以正中央為分線

髮際線

沿著臉部輪廓，大略畫出頭髮的輪廓線。草稿階段就要決定出頭髮生長的髮際線和頭頂的分線。

2

參考髮際線的位置，畫出瀏海的輪廓線。

3

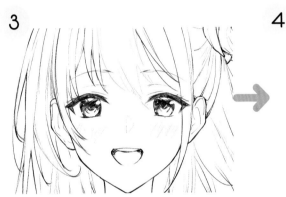

以上個步驟的輪廓線為準，依序描繪出瀏海、側髮和頭頂的頭髮。

4

進一步修飾線條。請將外側輪廓線和髮際線的線條畫粗一點，髮尾則要用又細又輕的筆觸畫出柔順感。

畫頭髮時的重點

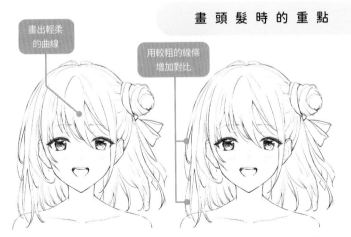

畫出輕柔的曲線

用較粗的線條增加對比

包包頭的捲法不要太過一致

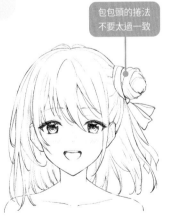

想要表現出柔順感，重點在於選擇用什麼樣的線條來畫。用較輕（柔軟）的筆觸，像畫括弧一樣畫出曲線。

為了表現髮尾的飄逸感，重點在於避免單調，描繪線條時可加入不同粗細與方向的變化。讓頭髮翹起來或膨起來，也能成為視覺亮點。

畫綁起來的頭髮時，頭髮要朝向髮圈的位置收攏。畫包包頭時，捲起來的頭髮不要畫得太整齊一致，若能帶點不規則感，看起來會更真實。

髮 飾 的 畫 法

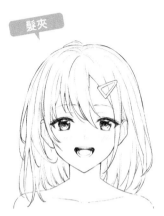

髮夾

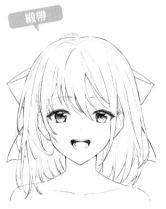

緞帶

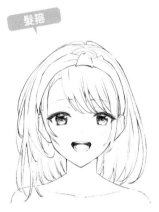

髮箍

使用髮夾夾住瀏海和側邊的頭髮。小髮夾可同時夾好幾個,大髮夾則只用一個即可。髮夾的種類多變,夾上花朵或蝴蝶結髮夾也很可愛。

使用緞帶或是髮帶可以把頭髮綁在後腦勺或側邊。如上圖所示,如果在頭髮的後面畫上大蝴蝶結,即可立刻提升可愛度。

戴上髮箍除了看起來可愛,也可以帶來高雅或休閒感。如果改變髮箍的粗細,或是替髮箍加上花飾,都會馬上改變人物的整體印象。

各 種 髮 型 的 畫 法

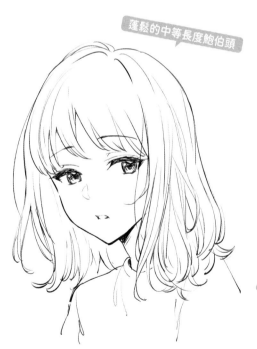

蓬鬆的中等長度鮑伯頭

蓬鬆的長髮

請用輕柔的筆觸畫出蓬鬆的髮流。

將髮尾畫成類似S型的線條,看起來會更加蓬鬆飄逸。

公主頭

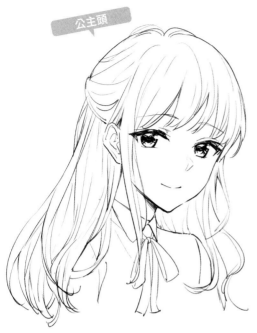

公主頭是指把側邊的頭髮綁到後面。

雙馬尾

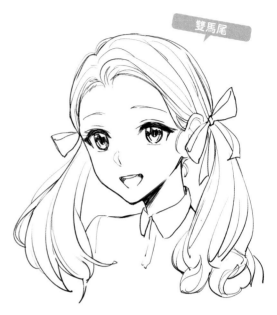

雙馬尾髮型是指在左右兩側各綁一束馬尾，
綁起來的頭髮會如尾巴一樣垂下來。

綁辮子

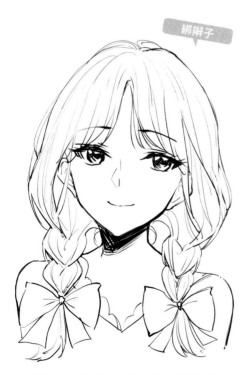

綁辮子（麻花辮）的整齊度會改變角色給人的印象，
整齊的辮子看起來很認真，鬆散的辮子看起來則會更逼真。

露出額頭

將角色的瀏海撥開、露出額頭時，請注意額頭的寬度。

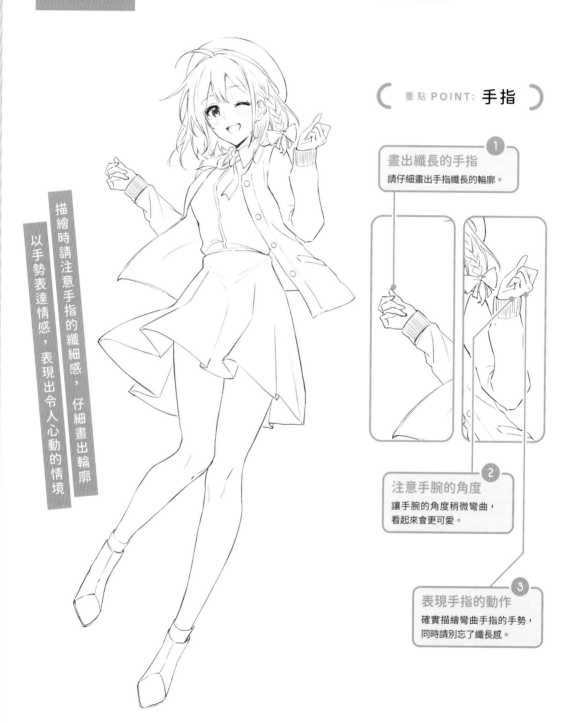

令人心動的手指與手勢畫法

以下會說明如何畫出美少女的纖纖玉指，以及能夠傳達情感的各種手勢。
纖細的手指不僅能讓美少女看起來更可愛，還能傳達情境。

以手勢表達情感，表現出令人心動的情境

描繪時請注意手指的纖細感，仔細畫出輪廓

重點 POINT：**手指**

1 畫出纖長的手指
請仔細畫出手指纖長的輪廓。

2 注意手腕的角度
讓手腕的角度稍微彎曲，看起來會更可愛。

3 表現手指的動作
確實描繪彎曲手指的手勢，同時請別忘了纖長感。

手 的 畫 法

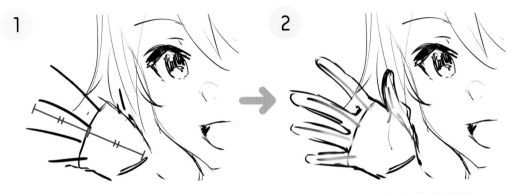

大略畫出手掌和手指的草稿，兩者的比例是1：1。

以中指為中心，依序畫出每根手指與關節的輪廓。

調整輪廓線，同時注意表現手指的纖長感。建議用比較輕的線條描繪，更能表現出美少女的纖纖玉指。

在大拇指根部畫上表現隆起的線條，並適度省略掌紋和凸起的關節，這樣手會更柔美。輪廓線則要確實畫出來。

彎 曲 手 指 的 畫 法

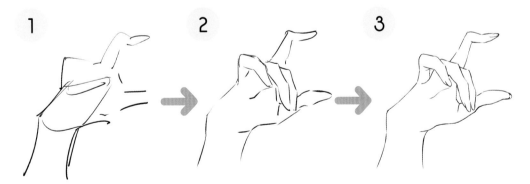

先大略畫出手指的草稿。為了表現纖細感，手指要畫細一點，特別是越靠近指尖的地方就要越來越細。

以草稿為基礎，仔細描繪出手指的輪廓。請確實畫好手指輪廓和彎曲的角度，可以表現角色的心境。

最後描繪指甲、掌紋等細節，請隨時注意手的柔美感，指甲也是，要畫成細長的形狀，會更有女人味。

手 指 的 姿 勢

輕握

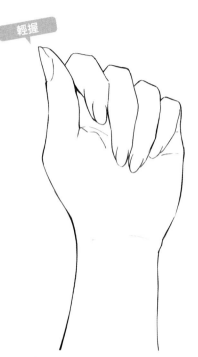

緊握

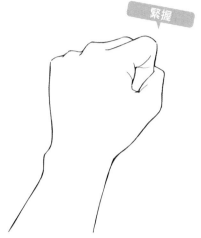

可用強烈一點的筆觸畫出肌腱線條，
強調手用力握緊的感覺。

請注意指甲的形狀與手指彎曲時的長度。

Peace 手勢

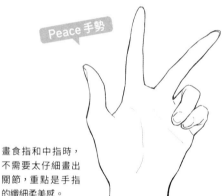

畫食指和中指時，
不需要太仔細畫出
關節，重點是手指
的纖細柔美感。

伸出食指

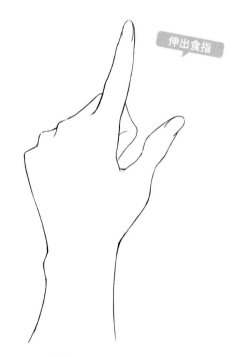

比 OK

請仔細描繪伸直的手指與優美的指甲形狀。

請仔細描繪手指的輪廓線和彎曲部分。

用手指表現情緒的方法

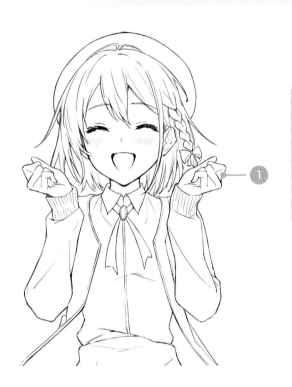

「好耶！」
興高采烈的樣子

① 仔細描繪手的輪廓線和手指頭的彎曲程度，表現出兩手緊緊握住的感覺。讓手腕稍微朝向外側，可大幅提升可愛感。

「哇！」地
大吃一驚

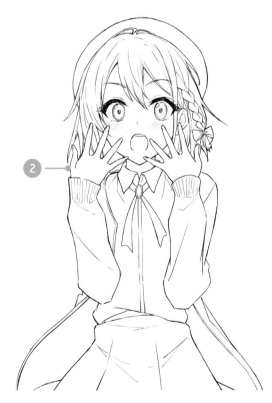

② 將手掌整個攤開，並伸向嘴巴周圍，表現出超級驚訝的樣子。小小的手掌搭配大大張開的纖細五指，可讓女孩的可愛度加倍。仔細描繪伸長的纖細手指，會更有少女感。

LESSON 1-5 魅惑誘人的身體曲線畫法

描繪美少女的身體時，重點是強調胸部、屁股、雙腳等處的曲線，
這樣可以展現女孩身體的圓潤感與柔軟感。

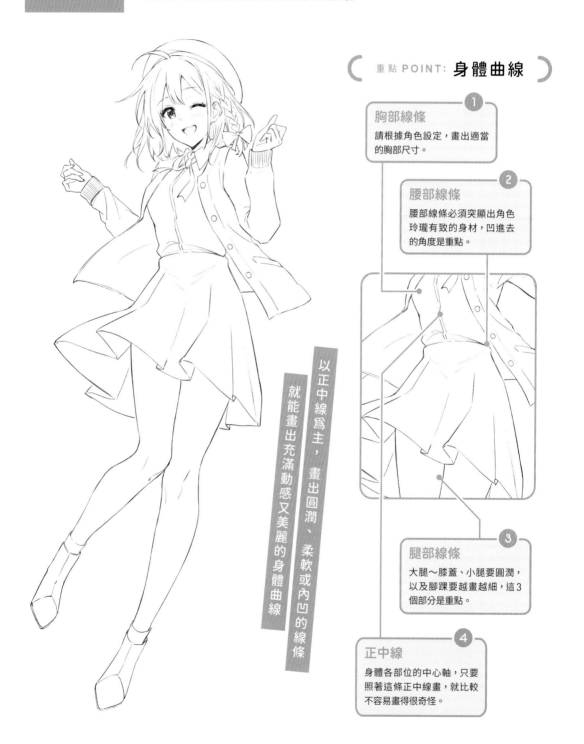

(重點 POINT: **身體曲線**)

① 胸部線條
請根據角色設定，畫出適當的胸部尺寸。

② 腰部線條
腰部線條必須突顯出角色玲瓏有致的身材，凹進去的角度是重點。

③ 腿部線條
大腿～膝蓋、小腿要圓潤，以及腳踝要越畫越細，這3個部分是重點。

④ 正中線
身體各部位的中心軸，只要照著這條正中線畫，就比較不容易畫得很奇怪。

以正中線為主，畫出圓潤、柔軟或內凹的線條，就能畫出充滿動感又美麗的身體曲線

畫 身 體 曲 線 的 訣 竅

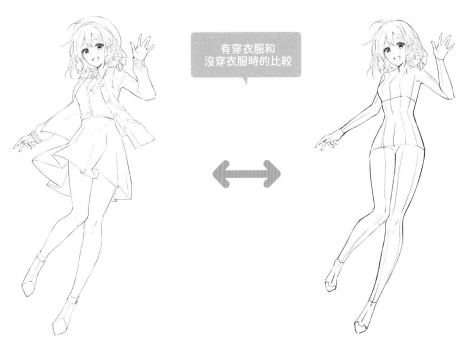

有穿衣服和
沒穿衣服時的比較

穿著衣服時，會稍微把腰線蓋掉一點，但不管有沒有穿衣服，都不會影響胸部線條。
因此胸部可以適度畫凸一點，表現出美少女獨有的可愛感。

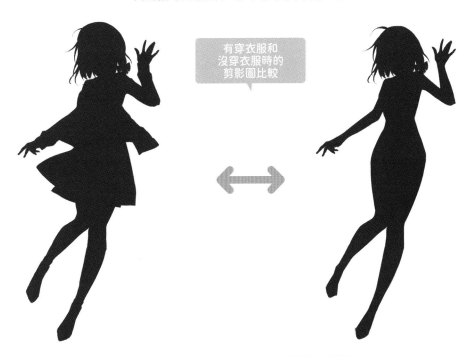

有穿衣服和
沒穿衣服時的
剪影圖比較

運用剪影或是只留外部輪廓線的狀態來比較身體曲線，
會更容易發現設計上的失準。畫的時候建議一邊注意正中線一邊畫。

畫身體曲線的訣竅（有穿衣服）

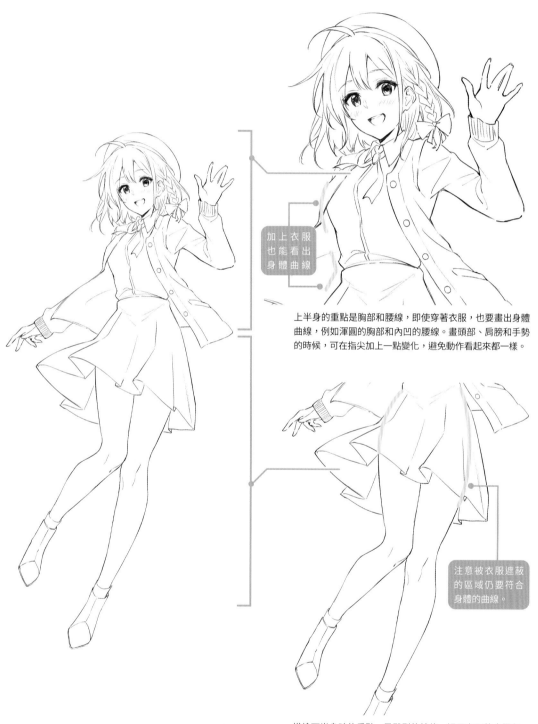

加上衣服也能看出身體曲線

上半身的重點是胸部和腰線，即使穿著衣服，也要畫出身體曲線，例如渾圓的胸部和內凹的腰線。畫頭部、肩膀和手勢的時候，可在指尖加上一點變化，避免動作看起來都一樣。

注意被衣服遮蔽的區域仍要符合身體的曲線。

描繪下半身時的重點，是臀型的線條、裙子之下的大腿和膝蓋以下的曲線。藏在裙下的身體曲線也要隨時注意。

畫身體曲線的訣竅（去掉衣服）

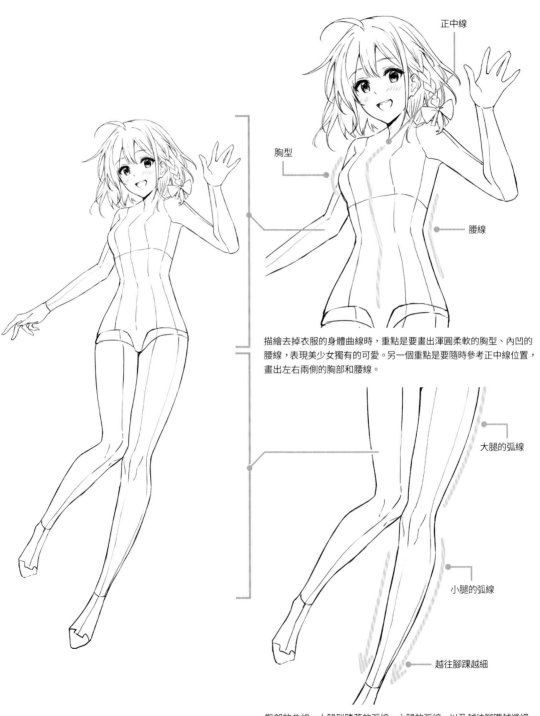

正中線

胸型

腰線

大腿的弧線

小腿的弧線

越往腳踝越細

描繪去掉衣服的身體曲線時，重點是要畫出渾圓柔軟的胸型、內凹的腰線，表現美少女獨有的可愛。另一個重點是要隨時參考正中線位置，畫出左右兩側的胸部和腰線。

臀部的曲線、大腿到膝蓋的弧線、小腿的弧線，以及越往腳踝越纖細，這些曲線都非常重要。描繪時不只要隨時注意保持左右對稱，同時也要注意曲線的圓滑感和流暢感。

美少女服裝設計與各種服飾畫法

服飾的設計與穿搭可以表現美少女的個性與可愛感,是很重要的元素。
這裡的訣竅是要描繪出服飾的質感。

服裝造型會影響全身的輪廓

描繪重點是服裝質感、內外材質與視線誘導

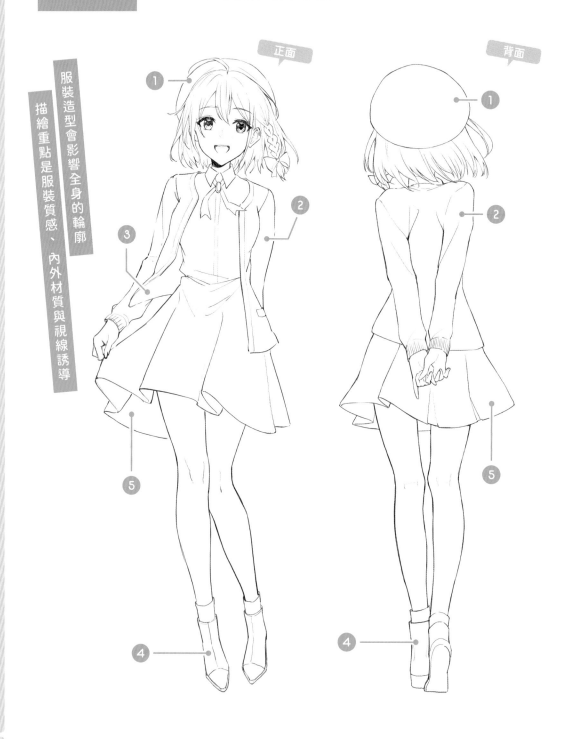

正面

背面

重點 POINT: **服裝**

① 運用貝雷帽造型表現人物的可愛與優雅。

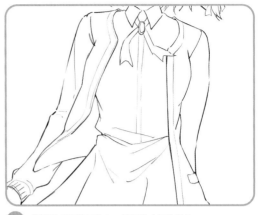

② 搭配貝雷帽的是外套,讓優雅度再次提升。

③ 露出外套內裡,表現出動態感與不同的材質。

④ 搭配中筒靴+露出一截的襪子,可愛感加倍。

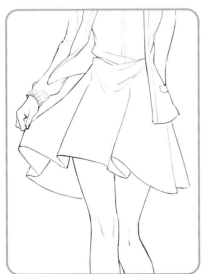

⑤

裙子和
動態效果

畫裙子時,重點是及膝裙和腿部線條,要畫出人物可愛和活潑的感覺。藉由搖曳裙襬,稍微露出內裡的材質和大腿,也能形成視線誘導的重點區域。

貝 雷 帽 的 畫 法

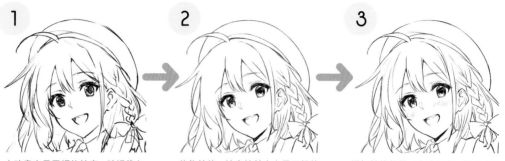

1

大略畫出貝雷帽的輪廓，確認戴上後大概的畫面。注意帽子與頭之間的比例，再決定尺寸和擺放位置。

2

修飾線條。輪廓線基本上是用粗的筆觸去畫，也可以穿插粗細交錯的線條，提升真實感。

3

增加線條數量，完成作畫。描繪臉部和頭髮的細節時，也可以替帽子加上皺褶，會更接近布料材質的感覺。

外 套 的 畫 法

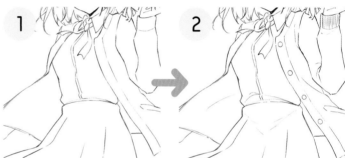

先大略畫出外套的輪廓。

1

接著仔細描繪外套輪廓，修飾線條。請用滑順的線條表現出布料的質感。

2

加入更多細節，完成作畫。畫上皺褶或鈕扣等，看起來會更真實，也更能表現出材質的柔軟質感。

裙 子 和 靴 子 的 畫 法

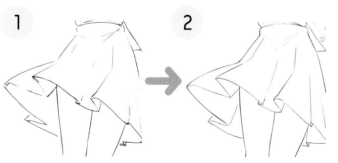

1

先大略畫出裙子的輪廓。同時也要注意被裙子蓋住的大腿曲線，畫出正確的比例和長度。

2

確實畫出裙子外側的輪廓線，裙襬下面的橫線則用柔軟的筆觸來畫，表現質感。裙摺用強弱相間的線條來畫，看起來會更真實。

為了表現靴子硬挺的質感，這裡的輪廓線也要仔細描繪。在腳和襪子之間的間隙塗上厚重陰影，以表現襪子有點鬆軟的質感。

用服裝創造躍動感

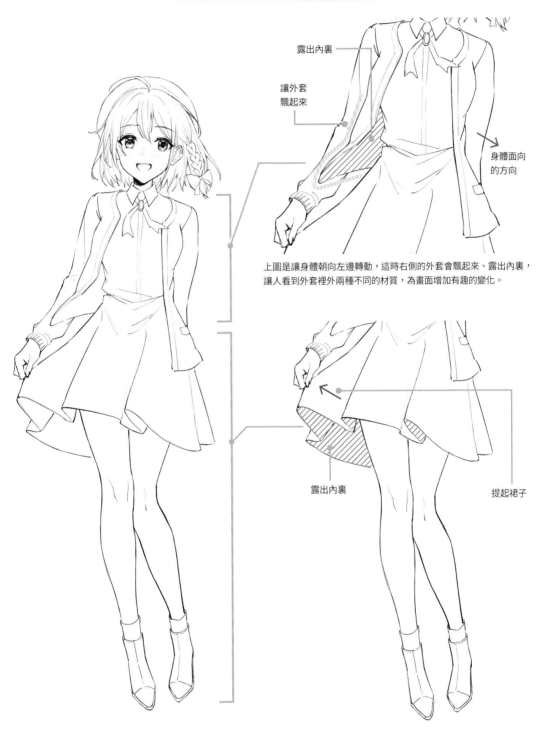

露出內裏

讓外套
飄起來

身體面向
的方向

上圖是讓身體朝向左邊轉動，這時右側的外套會飄起來、露出內裏，讓人看到外套裡外兩種不同的材質，為畫面增加有趣的變化。

露出內裏

提起裙子

裙子的動態表現，也是右邊飄起，此時飛揚的裙擺會呈現橢圓形，露出內裏並展現不同質感。每片裙摺畫成不同寬度，可強化裙子飛揚的效果。另外，裙擺部分建議用比較輕的筆觸畫，能使材質看起來更輕柔。

各 種 服 裝 的 畫 法

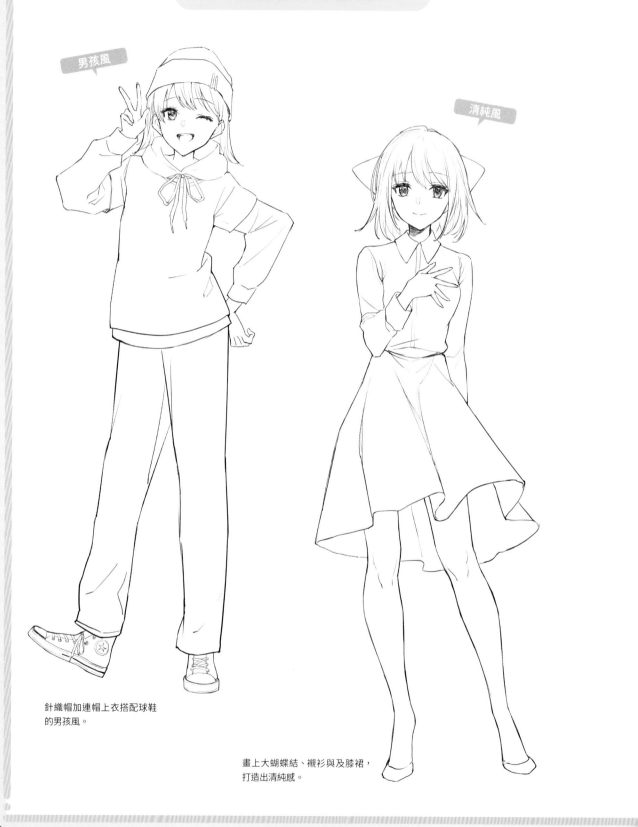

男孩風

清純風

針織帽加連帽上衣搭配球鞋
的男孩風。

畫上大蝴蝶結、襯衫與及膝裙，
打造出清純感。

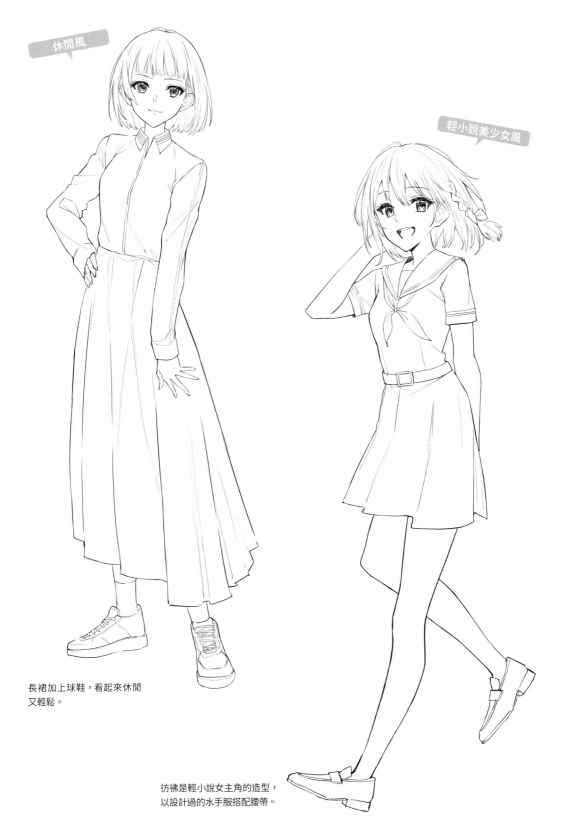

休閒風

輕小說美少女風

長裙加上球鞋，看起來休閒
又輕鬆。

彷彿是輕小說女主角的造型，
以設計過的水手服搭配腰帶。

西裝外套制服美少女的畫法

以下介紹 Haru Ichikawa 老師的西裝外套制服美少女畫法。
重點在於細節的描繪以及適度融入創意變化。

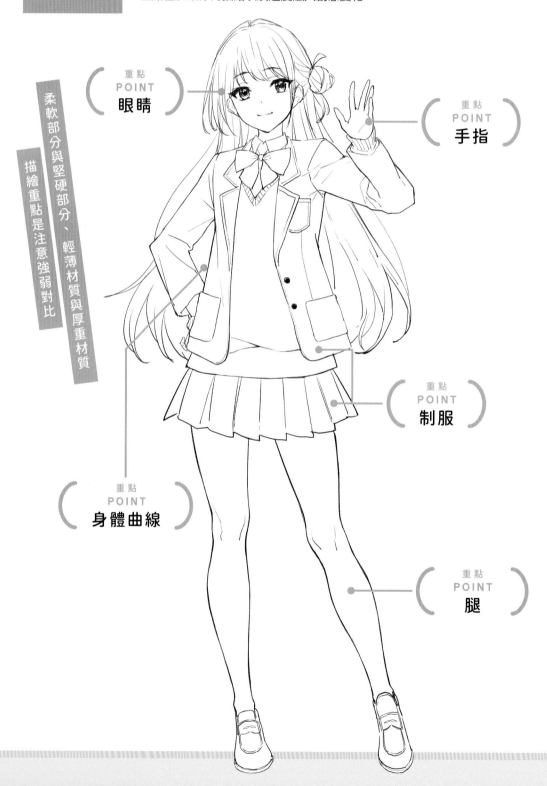

重點
POINT
眼睛

重點
POINT
手指

柔軟部分與堅硬部分、輕薄材質與厚重材質

描繪重點是注意強弱對比

重點
POINT
制服

重點
POINT
身體曲線

重點
POINT
腿

⎛重點 POINT：眼睛⎞

眼睛可以多畫一點高光，以增加對比，不過請注意不要畫到太複雜的程度。我們在看別人時，第一眼通常就會看到眼睛，所以要仔細描繪才行喔。

⎛重點 POINT：手指⎞

畫手指的重點是，要一邊注意手指整體大致的姿勢和形狀，同時也要稍微畫出關節部位的凹凸。等進步到能用手勢傳達出角色的情感時，那就更棒了。

⎛重點 POINT：腿⎞

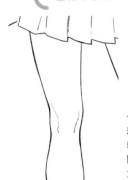

一邊參考正中線一邊畫。想要畫出柔軟的雙腿，就要確實畫出堅硬感的關節等處。肌肉不必畫太多，才會有少女感。

→ 前往 p44「玲瓏有緻的美腿畫法」

⎛重點 POINT：身體曲線⎞

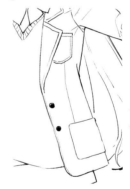

參考正中線，仔細畫出胸部、屁股等曲線明顯的部位。運用強弱對比的畫法來強調少女感。

⎛重點 POINT：制服⎞

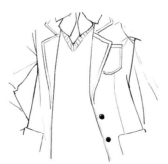
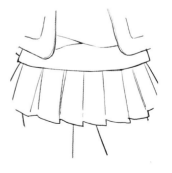

畫制服的時候要想到西裝外套制服的材質是厚重的。該強調的地方強調，該收斂的地方則要收斂，強弱的對比很重要。

→ 前往 p46「制服西裝外套的描繪技巧」

LESSON 1-7 玲瓏有緻的美腿畫法

善用粗線和細線、直線和曲線等對比的線條來描繪美少女的腿部，
不僅看起來會更有少女感，可愛度也會倍增。

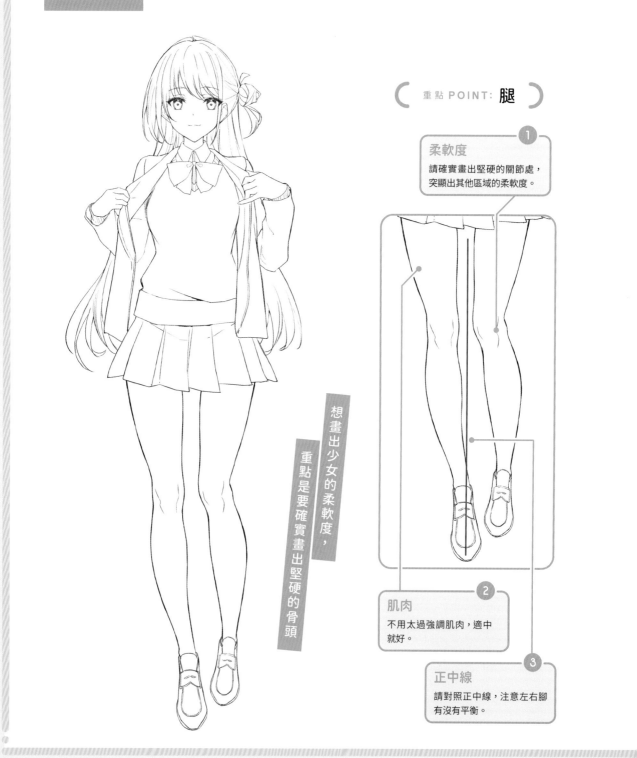

重點 POINT：**腿**

1 柔軟度
請確實畫出堅硬的關節處，
突顯出其他區域的柔軟度。

2 肌肉
不用太過強調肌肉，適中
就好。

3 正中線
請對照正中線，注意左右腳
有沒有平衡。

想畫出少女的柔軟度，
重點是要確實畫出堅硬的骨頭

常見腿部姿勢整理

正面

側面

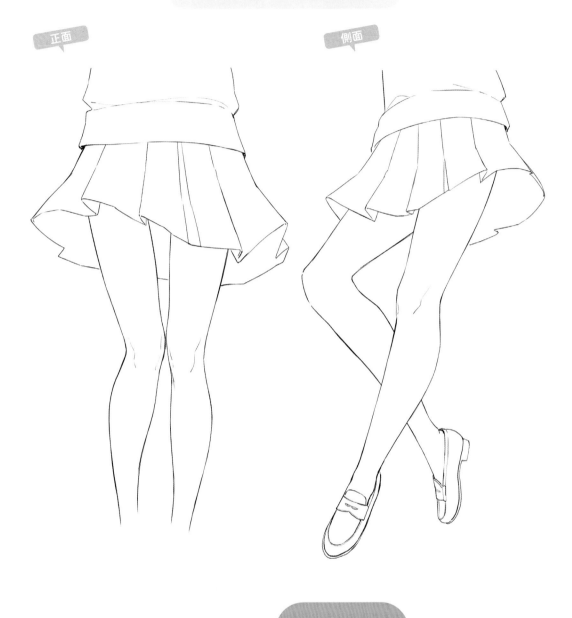

請仔細描繪出膝蓋部位等堅硬的關節，就可以和大腿、小腿肚等部位的柔和線條產生對比。

雙腿的肌肉也要適度描繪，但是不用太刻意強調，如果肌肉太多會失去少女感，適中就好。在畫大腿、小腿肚等部位時，如果想強調柔軟的感覺，只要用清楚的線條仔細畫出膝蓋、腳踝等堅硬的關節，就可以強調出周圍的柔軟部位。畫腿的時候也要隨時注意正中線，避免左右兩側的比例跑掉。

制服西裝外套的描繪技巧

畫西裝外套的秘訣就是注意畫出材質的厚重感。
若加入適度創意，還可以表現出趣味性和原創性。

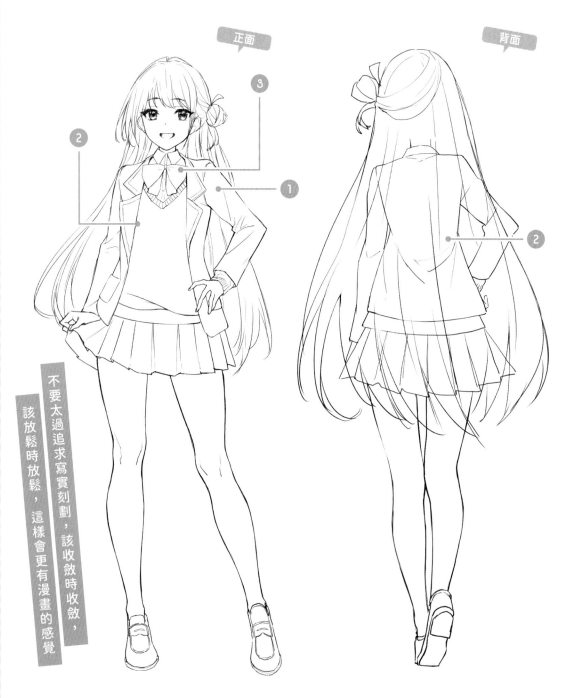

正面

背面

不要太過追求寫實刻劃，該收斂時收斂，該放鬆時放鬆，這樣會更有漫畫的感覺

重點 POINT: **制服**

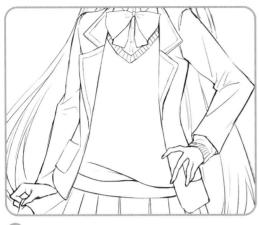
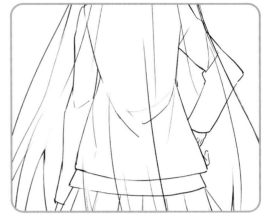

1 材質感　請注意要畫出西裝外套與針織毛衣的不同厚度質感。

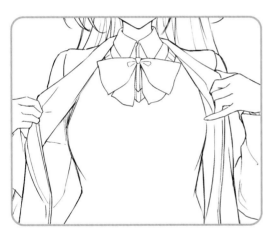

2 身體曲線　西裝外套會把胸部和腰線遮住,針織毛衣則會明顯地貼合身體曲線。

2 身體曲線
線條該收斂的地方收斂,畫背面也要注意腰部曲線。

3 創意
加入大蝴蝶結作為創意,表現人物的個性和插畫感。

西 裝 外 套 的 畫 法

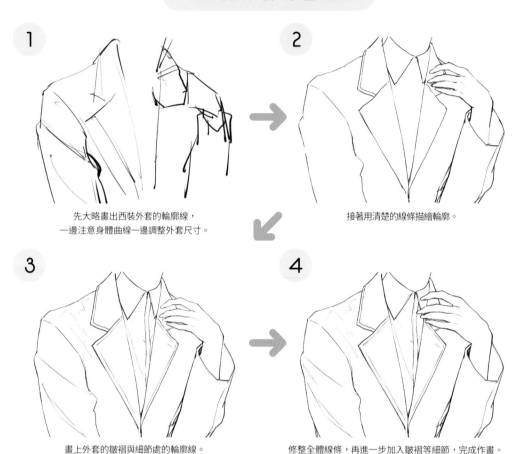

1 先大略畫出西裝外套的輪廓線，一邊注意身體曲線一邊調整外套尺寸。

2 接著用清楚的線條描繪輪廓。

3 畫上外套的皺褶與細節處的輪廓線。

4 修整全體線條，再進一步加入皺褶等細節，完成作畫。

裙 子 & 鞋 子 的 畫 法

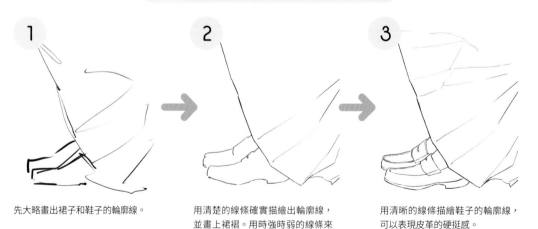

1 先大略畫出裙子和鞋子的輪廓線。

2 用清楚的線條確實描繪出輪廓線，並畫上裙褶。用時強時弱的線條來畫裙褶，褶痕看起來會更立體。

3 用清晰的線條描繪鞋子的輪廓線，可以表現皮革的硬挺感。

常見制服姿勢整理

翹腳

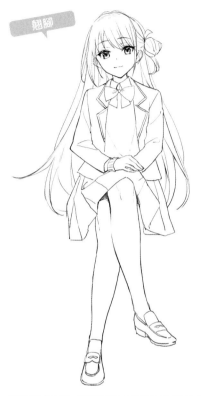

蹲坐

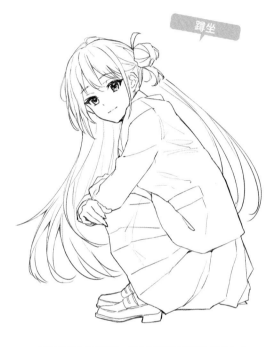

畫翹腳的坐姿時，注意翹起的右腿長度不可太長或太短，同時也要注意腿部與上半身之間的比例。

畫側面的蹲坐姿勢時，請注意長髮與裙子的擴展方式，請小心不要把背部畫得太圓，太圓看起來會駝背喔。

少女坐姿

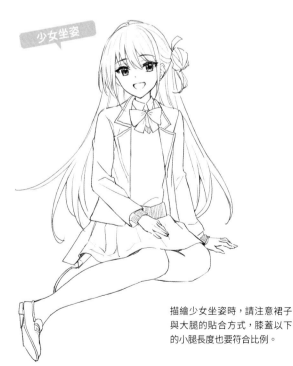

制服是很容易畫，很適合讓美少女擺姿勢的服裝。

描繪少女坐姿時，請注意裙子與大腿的貼合方式，膝蓋以下的小腿長度也要符合比例。

PROLOGUE ——3—— 泳裝美少女的畫法

以下介紹 Haru Ichikawa 老師描繪泳裝美少女的重點畫法。
包括泳裝設計和立繪（純人物圖），重點在於表現角色調性。

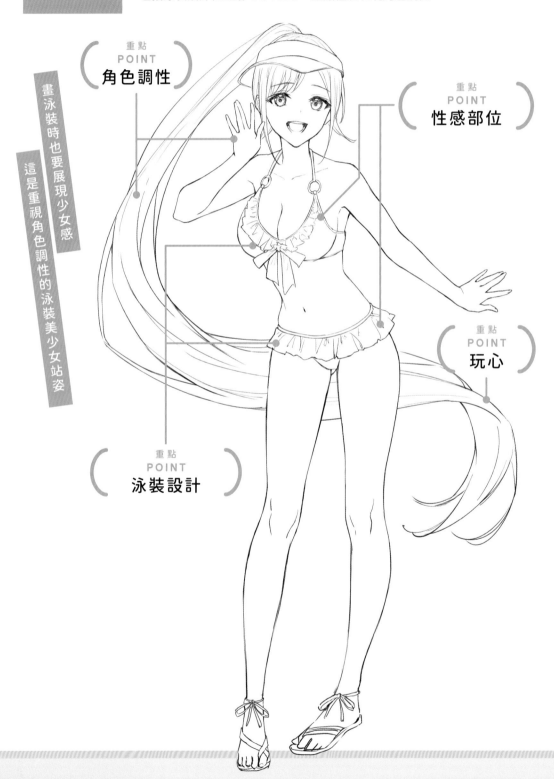

重點 POINT
角色調性

畫泳裝時也要展現少女感

這是重視角色調性的泳裝美少女站姿

重點 POINT
性感部位

重點 POINT
玩心

重點 POINT
泳裝設計

重點 POINT: 性感部位

胸部、屁股和腿等處要仔細
描繪,確實強調出這些性感
的部位。至於其他像是腋下
或脖子等,如果有自己特別
偏好的細節,也可以加上去。

重點 POINT: 角色調性

製作立繪(純人物圖)的時候,重點是表現角色調性,
可用手勢和小動作來表現人物的個性。本例是「想當
偶像的美少女」,所以就畫出符合這點的活潑姿勢。
你可以想成「造型設計+立繪」就是在做角色設計。

重點 POINT: 玩 心

為了表現個性,建議「試著融入角色的心情來畫」。
本例的美少女想當偶像,為了強調她的個性,我試著
讓她擁有一頭超長髮,這種玩心的表現也很不錯。

重點 POINT: 泳裝設計

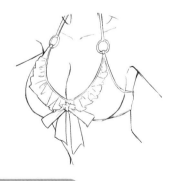
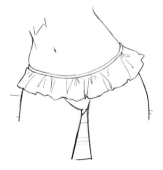

泳裝也很符合「想當偶像
的美少女」設定。上半身
的泳衣要突顯出纖瘦卻有
豐滿胸部的身材,下半身
則是比較小件的泳褲,可
強調腰線和豐滿的屁股。

→ 前往 p52「讓美少女魅力全開的泳裝設計」

讓美少女魅力全開的泳裝設計

畫泳裝的重點是依照美少女的個性，畫出貼身的泳裝並加以設計。
本例的設定是一位想當偶像的美少女，所以我在比基尼上都加了蕾絲。

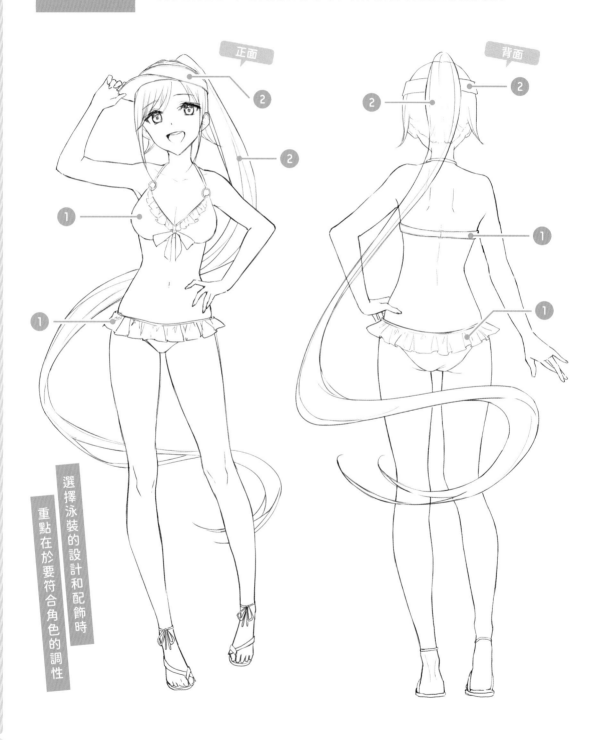

正面

背面

選擇泳裝的設計和配飾時
重點在於要符合角色的調性

②　能表現出角色調性的配件與髮型

本例設定是「想成為偶像的俄羅斯金髮美少女」，
在選擇配件時，也要符合開朗活潑美少女的個性。
我選了遮陽帽，具有搶眼造型但又不會過度可愛，
很適合營造出開朗活潑的個性。

①　泳裝的設計要符合角色調性

本例的設定是「想成為偶像的俄羅斯金髮美少女」，
所以我畫的時候特別重視「強調看起來瘦，但胸部與
屁股看起來要豐滿」的設計與合身感。特別是泳衣的
罩杯設計，還有腰部的泳褲必須合身。此外在泳衣和
泳褲我都加上蕾絲花邊，展現出偶像的造型。

> 加入符合角色個性
> 的細節，可讓角色
> 更加生動真實。

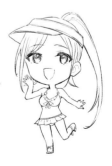

職業繪師・Haru Ichikawa
建議的美少女構圖與可愛姿勢

職業繪師・Haru Ichikawa 要為大家示範如何畫出俯瞰、仰視等建議的構圖，傳授「總之就是可愛的姿勢」畫法。

1

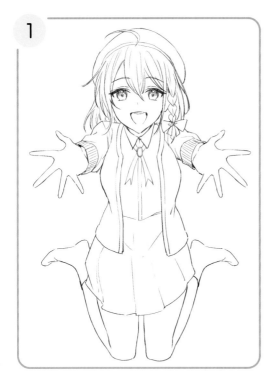

2

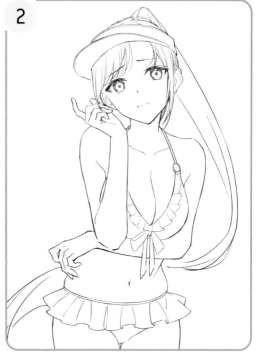

3

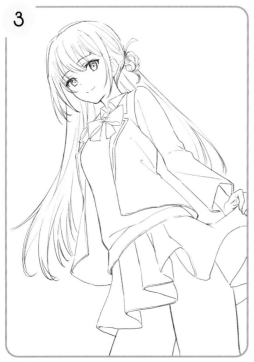

1 是有點俯瞰的角度。人物跪坐在地上，兩手稍微往上伸向前方，眼睛往上看對方說「拉我起來！」的構圖。這個姿勢的重點是雙手向前伸和眼睛往上看。

2 是把左手抵在胸部下面，右手肘靠在左手上，表現出有點困擾的構圖。胸下的左手稍微往上抬，可讓胸部看起來更大。

3 是有點仰視的角度。抓起一邊裙擺往旁邊掀起來的構圖。這裡的重點是稍微提起裙擺，但別露出內褲，只讓大腿露出來。

兩手向上「伸展～」

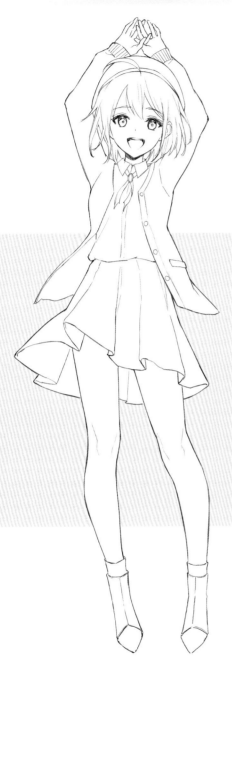

屁股往後翹的模特兒站姿

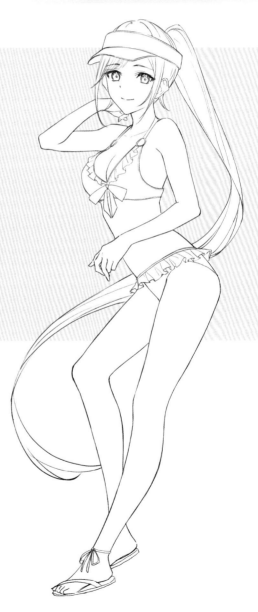

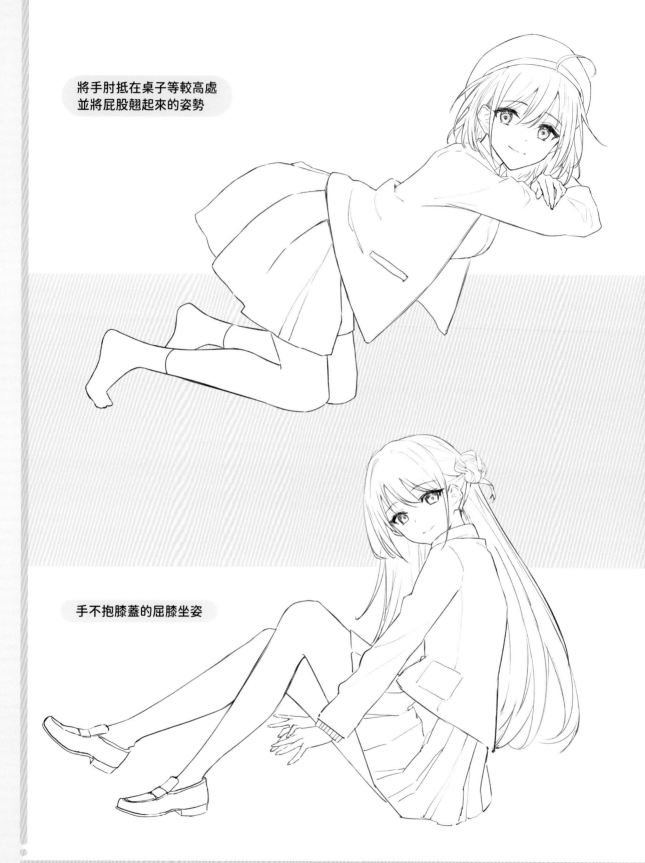

將手肘抵在桌子等較高處
並將屁股翹起來的姿勢

手不抱膝蓋的屈膝坐姿

只翹起單腳
表現出很開心的感覺

雙手放在背後
轉頭吐舌頭的小惡魔姿勢

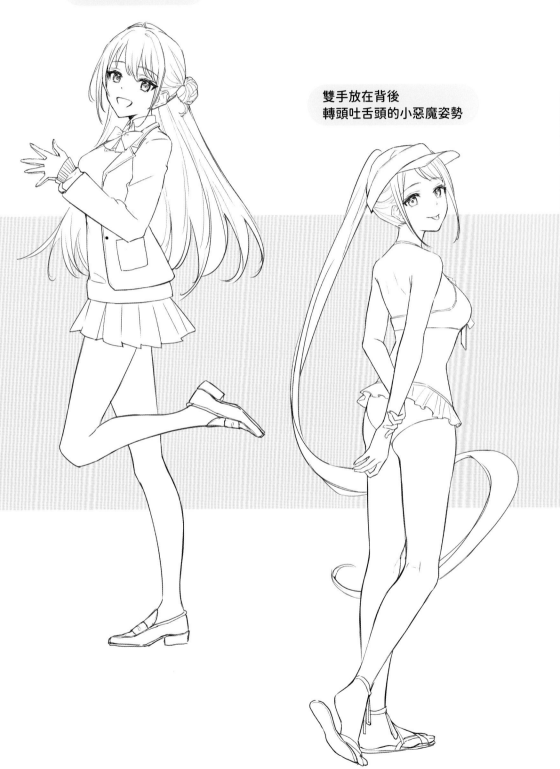

兼具活潑與性感
萬用的最佳姿勢

LESSON 2

Hiyori Sakura 的
美少女角色設計教學

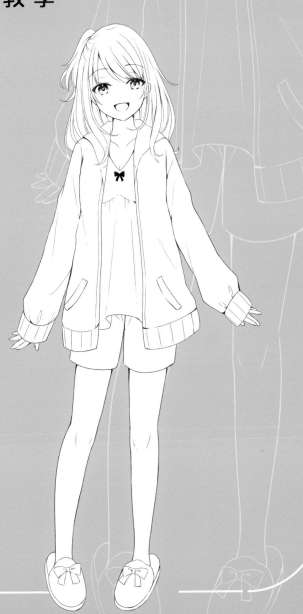

PROLOGUE 1 — 水手服美少女的畫法

以下介紹 Hiyori Sakura 老師描繪水手服美少女時特別講究的畫法。
從臉部到全身，老師將分享各種讓美少女更可愛的小祕訣。

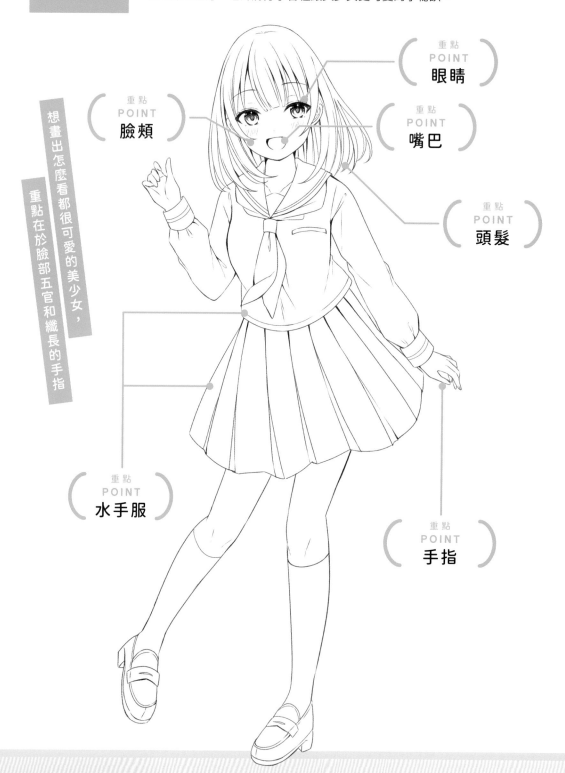

重點
POINT
眼睛

重點
POINT
臉頰

重點
POINT
嘴巴

重點
POINT
頭髮

想畫出怎麼看都很可愛的美少女，
重點在於臉部五官和纖長的手指

重點
POINT
水手服

重點
POINT
手指

重點 POINT: **眼睛**

想畫出令人印象深刻的眼睛,描繪的重點在於雙眼皮、眼線、睫毛和瞳孔等細節都要仔細刻劃。

→ 前往 p62「令人印象深刻的眼睛畫法」

重點 POINT: **嘴巴**

用曲線仔細地描繪出嘴巴,可以傳達人物的感情,讓嘴巴變成充滿魅力的部位。

→ 前往 p66「傳達情感的嘴巴與表情畫法」

重點 POINT: **頭髮**

運用強弱相間的線條來畫,可畫出飄逸柔順的頭髮,也別忘了讓頭髮飄動起來,表現出躍動感。

→ 前往 p70「令人傾心的柔亮頭髮畫法」

重點 POINT: **手指**

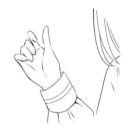

仔細描繪出纖細修長的手指。若能在指甲和手掌等處加入一點皺褶,看起來會更自然。

→ 前往 p74「可愛度滿分的手指與手勢畫法」

重點 POINT: **臉頰**

想要畫出更可愛的美少女,最不可忽視的就是臉頰。只要畫好這個部位,可愛的程度就會翻倍。

→ 前往 p78「想要更可愛就從臉頰著手」

重點 POINT: **水手服**

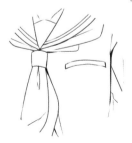

首先要畫出符合角色的水手服設計,再來是加上布料質感的差異,並且用強弱不同的輪廓線增加對比。

→ 前往 p80「畫水手服的秘訣與水手服的種類」

LESSON 2-1

令人印象深刻的眼睛畫法

想畫出令人印象深刻的眼睛，
重點在於雙眼皮、眼線、睫毛和瞳孔都要仔細描繪。

就是畫出印象深刻眼睛的秘訣
雙眼皮、眼線、睫毛、瞳孔等細節

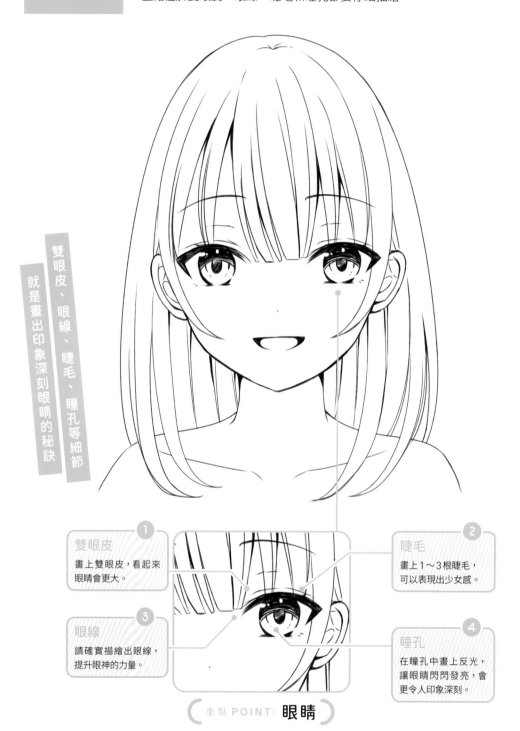

雙眼皮 ① 畫上雙眼皮，看起來眼睛會更大。

睫毛 ② 畫上1～3根睫毛，可以表現出少女感。

眼線 ③ 請確實描繪出眼線，提升眼神的力量。

瞳孔 ④ 在瞳孔中畫上反光，讓眼睛閃閃發亮，會更令人印象深刻。

(重點 POINT：**眼睛**)

眼 睛 的 畫 法

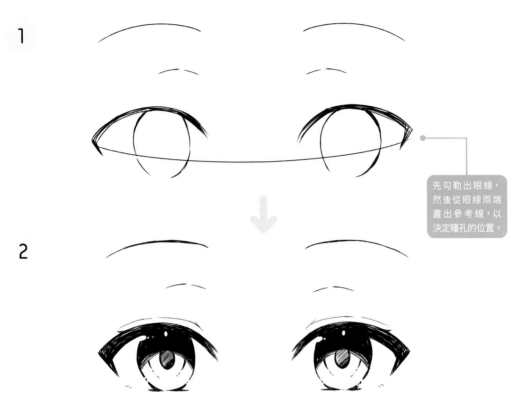

1

2

先勾勒出眼線，
然後從眼線兩端
畫出參考線，以
決定瞳孔的位置。

先大致畫出左右眼的輪廓，在兩邊眼線的中央找出瞳孔的位置。然後用接近橢圓形的
形狀畫出瞳孔。詳細的步驟如下。

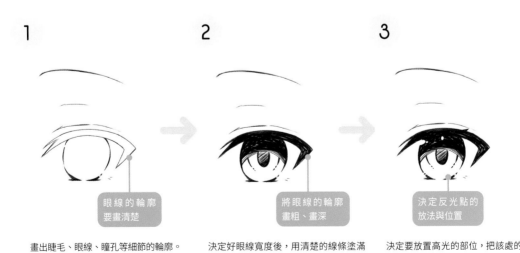

1

2

3

眼線的輪廓
要畫清楚

將眼線的輪廓
畫粗、畫深

決定反光點的
放法與位置

畫出睫毛、眼線、瞳孔等細節的輪廓。

決定好眼線寬度後，用清楚的線條塗滿
輪廓，將眼線畫得更粗、更深。塗黑的
區域要有點留白，不必全部塗滿。

決定要放置高光的部位，把該處的黑線
稍微擦掉留白。你也可以在塗滿的時候
先保留要加入反光點的位置。

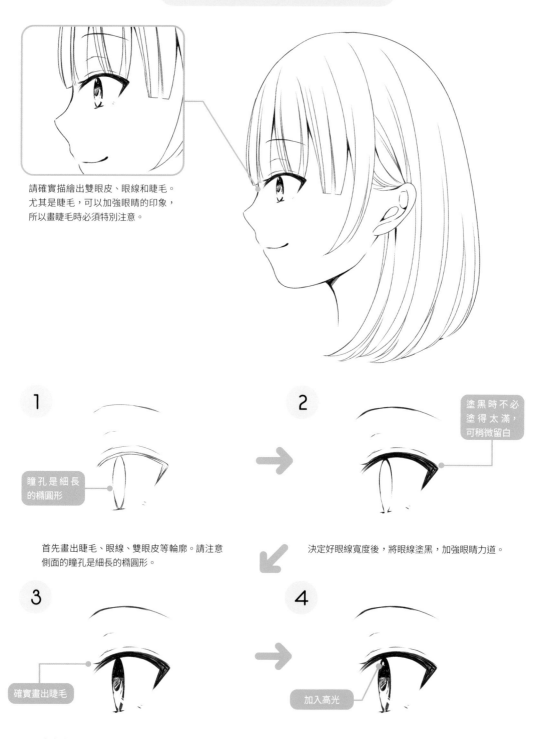

側 面 的 眼 睛 畫 法

請確實描繪出雙眼皮、眼線和睫毛。
尤其是睫毛,可以加強眼睛的印象,
所以畫睫毛時必須特別注意。

1

瞳孔是細長
的橢圓形

首先畫出睫毛、眼線、雙眼皮等輪廓。請注意
側面的瞳孔是細長的橢圓形。

2

塗黑時不必
塗得太滿,
可稍微留白

決定好眼線寬度後,將眼線塗黑,加強眼睛力道。

3

確實畫出睫毛

畫出瞳孔中要塗黑的區域,並將它塗黑,白色部分
則要多留一點。畫側面的人臉時,睫毛會比正面時
更容易吸引注意力,所以必須仔細描繪出來。

4

加入高光

用橡皮擦擦出白色的反光點(高光),讓眼睛看起來
閃閃發亮,除了高光以外的部分則要確實塗黑。

往上下左右 8 個方向看的「眼睛」

以下是以正臉為中心，往上下左右 8 個角度看的「眼睛」狀態。
其中也包括俯視、仰視等常見的角度。

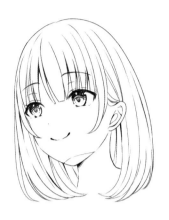

往右上方看

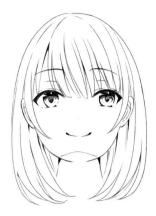

往上方看

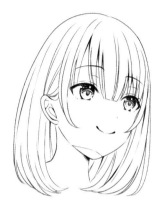

往左上方看

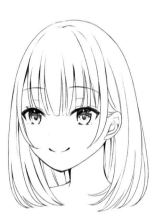

往右方看

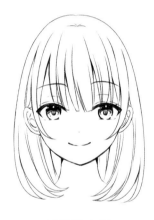

往正前方看

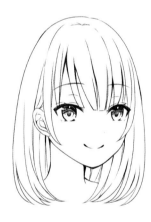

往左方看

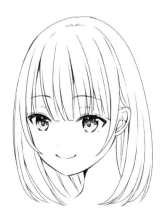

往右下方看

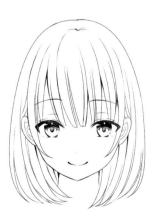

往下方看

往左下方看

傳達情感的嘴巴與表情畫法

嘴巴的形狀多變，有時類似倒三角形加上圓角、有時則是橢圓形。
根據形狀和露齒與否等不同畫法，就能傳達各種情感，是很重要的部位。

想畫出美少女的可愛嘴巴，
秘訣就是要用曲線來畫

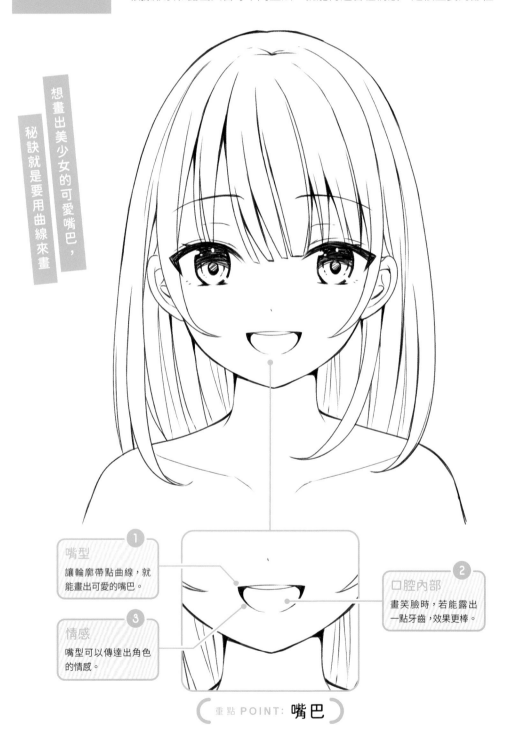

嘴型 ①
讓輪廓帶點曲線，就能畫出可愛的嘴巴。

口腔內部 ②
畫笑臉時，若能露出一點牙齒，效果更棒。

情感 ③
嘴型可以傳達出角色的情感。

(重點 POINT：**嘴巴**)

嘴巴的畫法

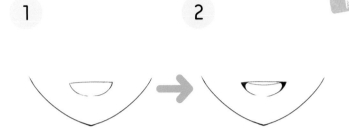

1

2

閉上嘴巴

先畫出嘴巴的輪廓,請用曲線畫出類似半月形的形狀。

將嘴角稍微畫深一點,下唇的圓弧部分則要稍微畫輕一點,以增加強弱對比。畫笑臉的表情時,建議露出一點牙齒。

當角色面面無表情時,只畫一條曲線當作嘴巴也OK。請將嘴角稍微畫深一點,就能讓嘴巴成為視覺重點,可愛度也會倍增。

側面的嘴巴畫法

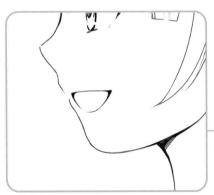

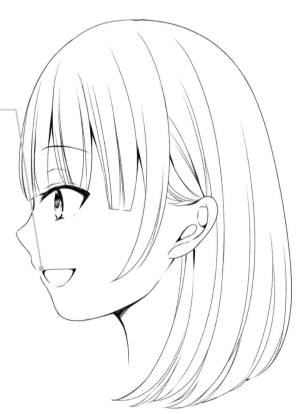

側面時的嘴巴,形狀有點接近圓角三角形,請確實畫出嘴角。如果是畫笑臉的表情,可稍微露出一點牙齒,並且在口腔內加上陰影,效果會更好。

閉上嘴巴

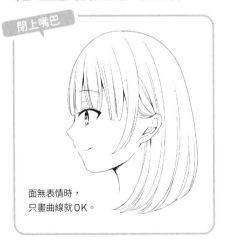

面無表情時,
只畫曲線就OK。

各 種 表 情 的 畫 法

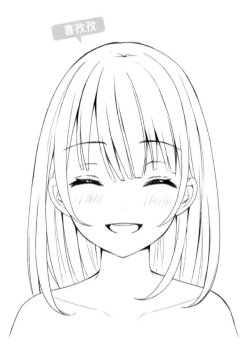

喜孜孜

咧嘴笑的時候，可加入一點口腔內部的細節。

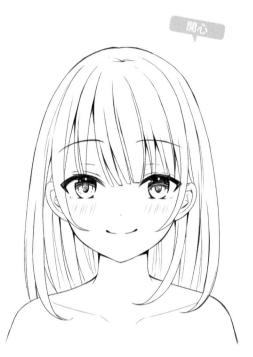

開心

只用一條線畫嘴巴，並將嘴角稍微畫深一點。

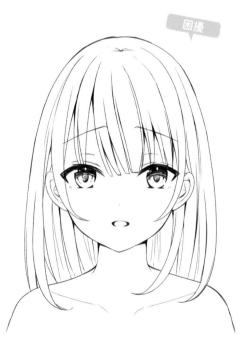

困擾

讓嘴巴微微張開。

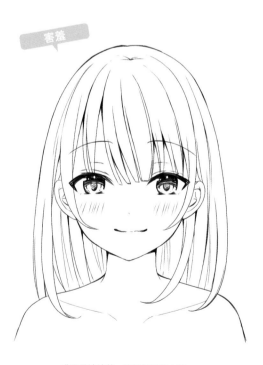

害羞

嘴巴呈波浪狀，強調羞澀的心情。

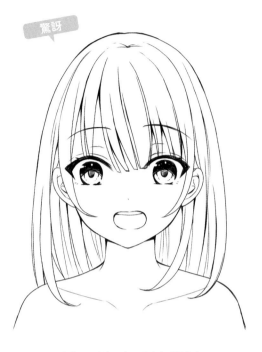

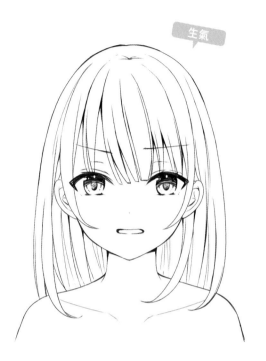

張大嘴巴，露出牙齒，眼睛也睜得很大。

嘴巴是接近橫長的圓角矩形，眉毛呈現不同角度。

眉尾往下，嘴角也往下，嘴巴呈「ㄟ」字形。

嘴巴形狀接近圓角矩形，也像是橢圓形。

令人傾心的柔亮頭髮畫法

頭髮的質感、髮型和飄逸感，都會影響美少女給人的印象。
畫頭髮的時候一定要注意表現柔軟的感覺。

高光與線條的強弱對比
是畫出柔順亮澤頭髮的秘訣

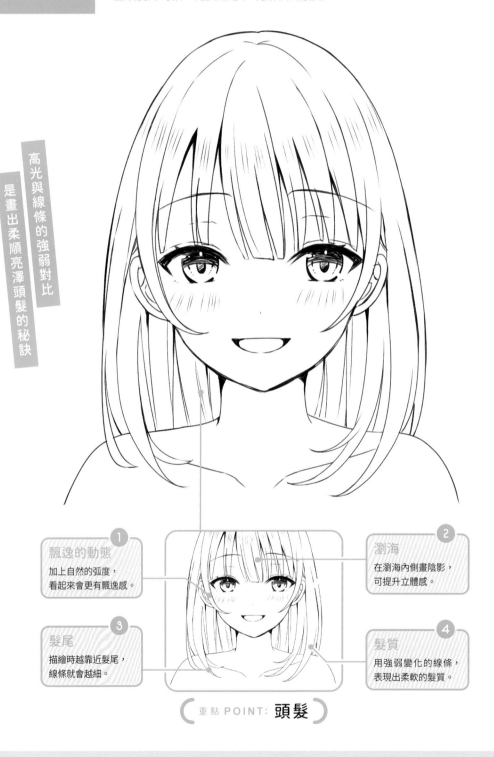

1 飄逸的動態
加上自然的弧度，
看起來會更有飄逸感。

2 瀏海
在瀏海內側畫陰影，
可提升立體感。

3 髮尾
描繪時越靠近髮尾，
線條就會越細。

4 髮質
用強弱變化的線條，
表現出柔軟的髮質。

(重點 POINT：**頭髮**)

頭髮的畫法

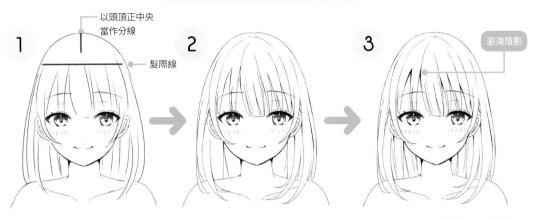

以頭頂正中央當作分線

髮際線

瀏海陰影

先畫出頭髮大致的輪廓,決定髮際線和分線的位置,也要注意髮量分配。

描繪髮絲時,要注意畫出髮束感,越靠近髮尾,線條就要越細。

描繪陰影、飄逸髮尾等細節。注意線條要有強弱變化,表現出柔軟的髮質。

頭 髮 飄 逸 感 的 比 較 圖

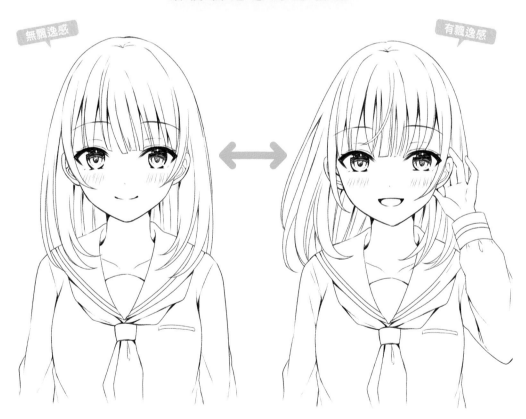

無飄逸感

有飄逸感

所謂的飄逸感是指頭髮向左右兩側稍微伸展,表現髮絲搖曳或被微風吹拂的動態。畫頭髮的時候
加入飄逸感,看起來會更柔順。此外,若能配合姿勢或動作來控制飄逸的方向,看起來會更真實。

髮型種類

長直髮

請用強弱不一的線條去畫，避免看起來太厚重。

輕柔捲髮

只是將髮尾改成飄逸動感的捲髮，形象便會判若兩人。

公主頭

公主頭就是將兩側頭髮綁到後面的構圖。

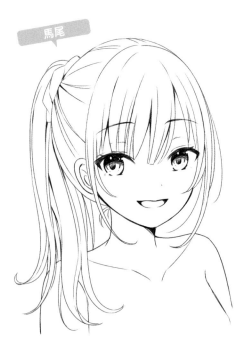

馬尾

馬尾是將瀏海以外的頭髮都綁到後面，後腦勺上半部的頭髮要向後集中到髮圈，綁起來的頭髮則會如馬尾巴般往下垂落。

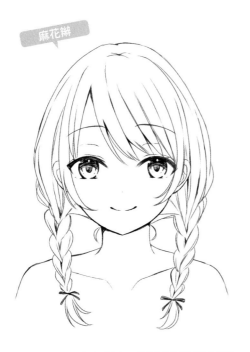

麻花辮

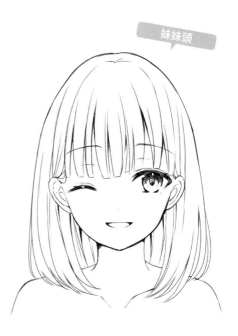

妹妹頭

將左右兩側的髮辮整齊地畫好，就會有種知性高雅的感覺。

齊瀏海搭配整齊短髮會給人稚嫩可愛的感覺。
瀏海比眉毛長或短的妹妹頭，兩種感覺也不一樣。

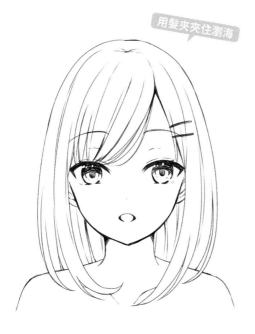

用髮夾夾住瀏海

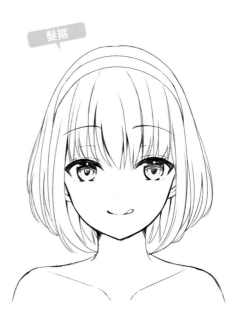

髮箍

用髮夾把側邊的瀏海夾住，讓額頭稍微露出，看起來更可愛。

在瀏海上半部到兩側之間畫上髮箍，可增加角色獨特性。
若能加上花朵或蝴蝶結裝飾應該會更棒。

可愛度滿分的手指與手勢畫法

描繪美少女的手和手指時，重點就是要畫出纖長感。
若能透過手勢傳達情緒，會顯得更有魅力。

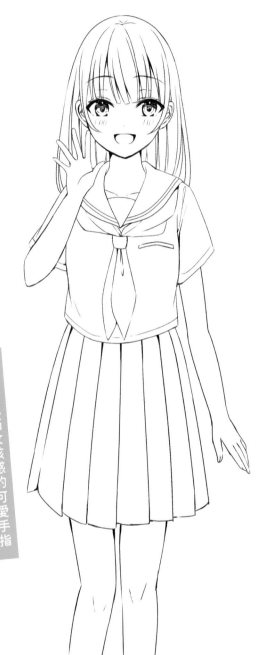

(重點 POINT：**手指**)

③ 小拇指
在小拇指加一點動作變化，
會更有真實感。

① 手指曲線
描繪時要注意保持纖細感。

② 指甲
仔細地把指甲畫出來，這樣
會更有女孩感。

④ 手掌
在手掌上稍微畫點皺褶，
會更有立體感。

想畫出充滿女孩感的可愛手指
重點是線條的強弱和指甲的細節

手 的 畫 法

1

先大致畫出手的輪廓，女生的手掌寬度要比男生的
手掌更窄一點。

2

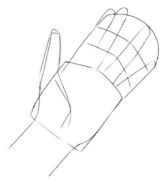

接著畫手指的輪廓，描繪時要注意纖細感。

3

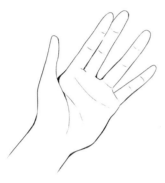

畫上手指、指節和手掌的皺褶，並加以修飾。

手背

在手背也可以畫上一點皺褶，但不需要畫出凹凸感。
這裡的重點是要畫出指甲。

手 指 彎 曲 時 的 畫 法

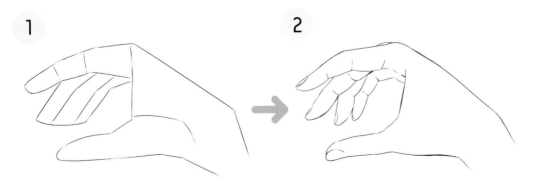

1

先大略畫出手指的輪廓。除了大拇指外，其餘手指
在彎曲第一關節時，別忘了第二關節也會彎起來。

2

修整線條，將輪廓線畫清楚。彎曲的部分，建議在
轉角處可以稍微畫重一點，在線條上加入強弱對比，
看起來會更生動。

加 上 動 作 的 手 勢 畫 法

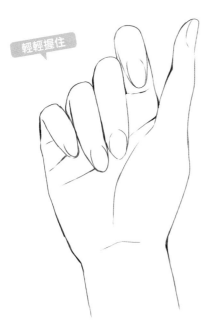

輕輕握住

這個手勢的重點是要畫出指甲,掌心也要稍微畫出掌紋。

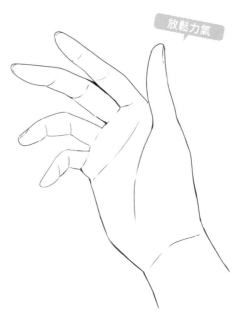

放鬆力氣

為了表現出手指稍微彎曲的樣子,
重點是彎度不用畫得太彎。

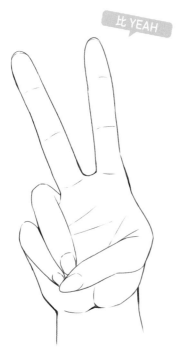

比 YEAH

描繪時請注意,伸直的2根手指和彎曲的
3根手指,在長度上要符合比例。

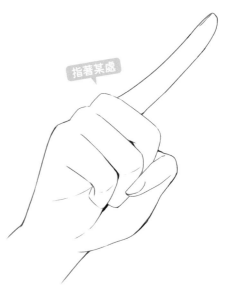

指著某處

畫這個手勢時,重點是伸直的食指線條
要畫得又細又長才好看。

表現可愛感的手指動作

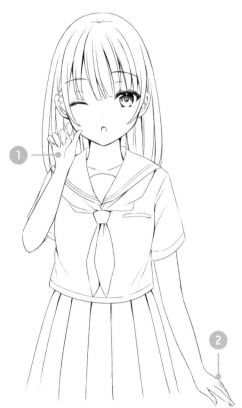

「再幫我一次啦」的姿勢

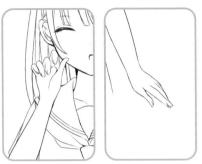

① 將右手輕握，並伸向嘴邊。小指的彎曲角度有點接近銳角，這樣手指看起來會更纖細。

② 左手手指稍微彎曲並且靠向腰際，讓手放鬆力氣，並將微微打開的手伸向外側，就是可愛感的重點。

「好想知道哦！」的姿勢

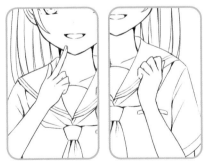

③ 將右手食指伸直並伸向嘴邊。重點是將伸長的食指畫得纖細。

④ 左手握拳同時靠向肩膀。重點是讓拳頭掌心朝內，手腕稍微往外彎。

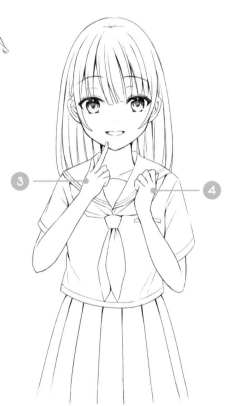

想要更可愛就從臉頰著手

畫美少女的臉時，一般都會認為不用畫出表示紅潤臉頰的線條。
但是其實有畫出來和沒畫出來，可愛的程度完全不同喔。

輕鬆提升可愛度的秘訣
就是畫出如同化了妝的紅潤臉頰

1 臉頰
想提升可愛感，建議一定要畫出紅潤臉頰。

2 臉頰線條
臉頰線條必須比臉上其他的線條更細更輕。

3 位置
臉頰線條的高度大概和鼻子差不多高。

(重點 POINT: **臉頰**)

臉 頰 線 條 的 畫 法

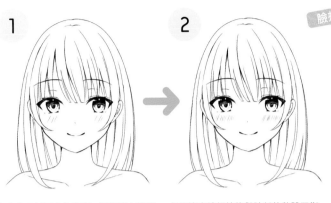

1

2

臉頰線條較少時

在和鼻子差不多的高度，輕輕畫上臉頰線條。重點是畫出長度不一的細線。

仔細檢查臉頰線條與臉部的整體平衡，並調整線條濃密程度。

可根據想畫的表情調整線條的多寡。想表現可愛感時，可以多畫點線條；生氣時則可以畫少一點，請根據需要的狀況來調整。

有 畫 臉 頰 線 vs 沒 畫 臉 頰 線 的 比 較

沒畫臉頰線

有畫臉頰線

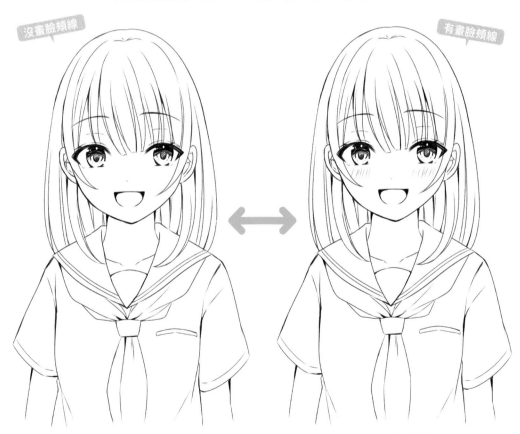

沒畫臉頰線的時候，雖然也很可愛，但是畫上臉頰線之後會變得更加可愛，表情也更生動了。
如果想讓女孩看起來更可愛，就用化妝的感覺來畫上紅潤臉頰吧。

畫水手服的秘訣與水手服的種類

以下要畫的是水手服，這是日本女學生制服的經典款。
水手服的特徵是胸口的大領巾，只要加上去，馬上變身成水手服美少女。

画出布料的質感與衣服皺褶等細節
就是提升真實感的秘訣

正面

背面

4

2

3

1

3

5

(重點 POINT: 水手服)

① 制服皺褶

請用比較輕的線來描繪衣服上的皺褶，打造出真實感。

② 領巾

加上胸前的大領巾，馬上變身成經典的水手服風格。

③ 制服的輪廓

制服的外輪廓線要畫得更深一點，讓整體印象更深刻。

④ 胸口的內襯

水手服胸口處有做內襯，若需配合角色調性也可拿掉。

⑤ 搭配的鞋襪

搭配的鞋子是低跟樂福鞋或球鞋，以及不同長度的襪子。

水手服充滿可愛的細節，請找出你喜歡的點吧。

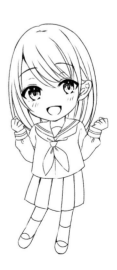

水 手 服 上 衣 的 畫 法

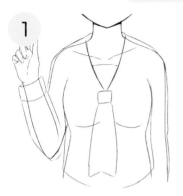

1 大略畫出衣服的輪廓,請沿著身體曲線描繪。

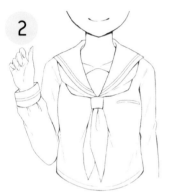

2 修整線條,並畫出水手服各處的輪廓。畫胸口的領巾時,重點是要畫出偏細長的形狀。

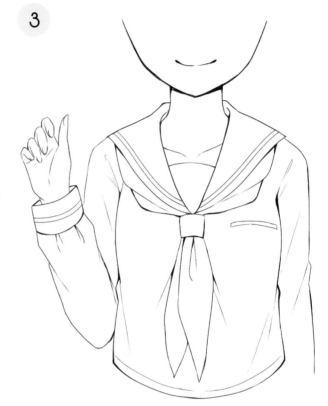

3 再用稍微深一點的力道修整線條。並在胸口周圍、腋下附近畫上皺褶。請根據胸部大小,來調整衣服皺褶的程度。

百 褶 裙 和 鞋 襪 的 畫 法

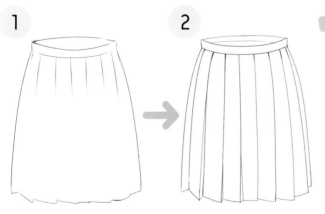

1 先大略畫出百褶裙的輪廓。畫的時候要考慮身體曲線和大腿線條,以決定裙子的大小。

2 再用稍微深一點的力道來修整線條。請注意裙摺不要畫得太過整齊,要有粗線和細線交錯,看起來會更真實。

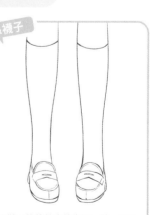

鞋子&襪子

把鞋子的外輪廓線畫深一點,不用畫太多細節,看起來會比較可愛。襪子的長度建議膝蓋以下的高筒襪或只到腳踝的短襪尤佳。

水手服的變化造型

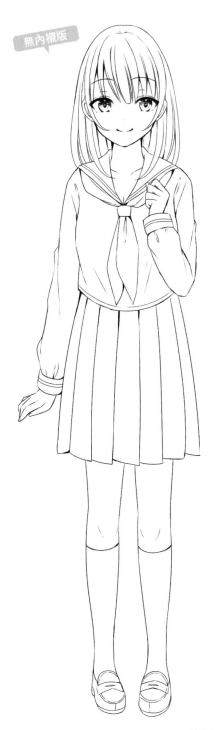

無內襯版

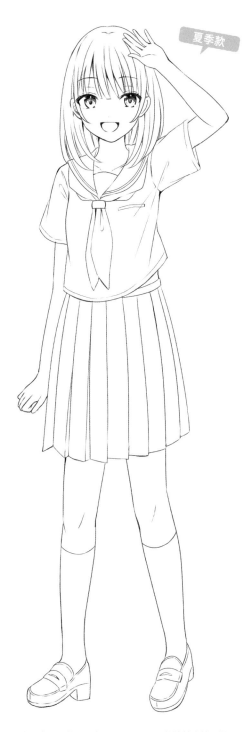

夏季款

若去掉水手服（上衣）胸前的內襯，會提升性感度。
在乳溝處稍微畫一條線，可強調胸部線條。

這是水手服的夏季款式（短袖版）。服裝的輪廓線一樣
要畫得比較深，但是多加了一些皺褶，並且加入強弱
線條的對比，以強調材質的柔軟度（輕薄度）。

各 種 制 服 的 畫 法

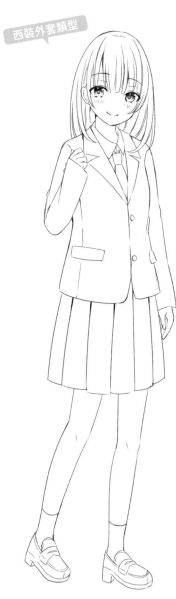

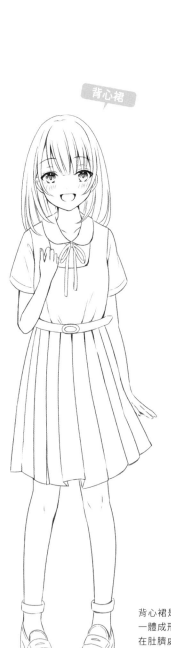

西裝外套類型

短版罩衫類型

背心裙

以Y字襯衫搭配西裝外套的制服。
在胸前畫上領帶,並且把百褶裙的
裙摺加大,看起來會更好看。

這種制服的設計特色是加上
短版罩衫(Bolero Jacket),
罩衫的長度大約在腰帶上方,
領口處的細緞帶是重點。

背心裙是「背心+裙子」
一體成形的制服。腰帶會
在肚臍處收緊,所以衣服
的皺褶也集中在這裡。

連帽上衣＋裙子

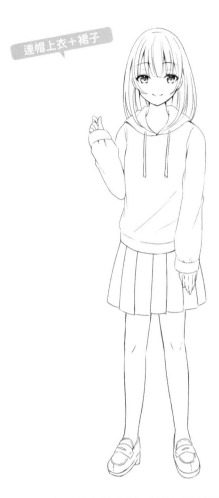

大衣＋裙子

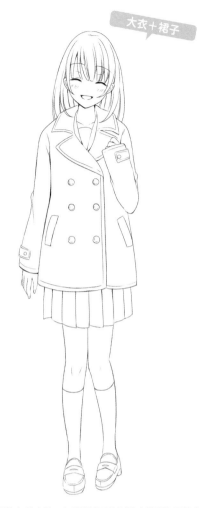

制服美少女的經典穿搭。連帽上衣的材質比較厚，
所以衣服上的皺褶比較少。
把袖子畫長一點成為萌袖會更棒。

水手服的冬季穿搭。水手服外面特別適合搭配海軍外套
（Pea Coat），這種外套的材質很厚，所以衣服皺褶較少。

制服配件

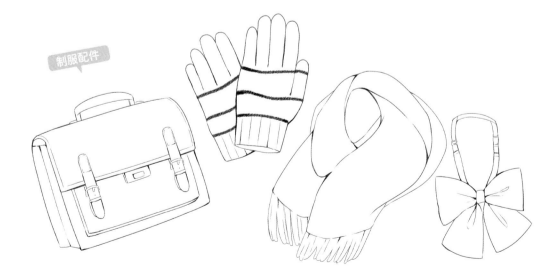

家居服美少女的畫法

接下來要畫的是穿家居服的美少女。以下介紹 Hiyori Sakura 老師特別講究的畫法，營造出輕鬆愜意的居家氣氛。

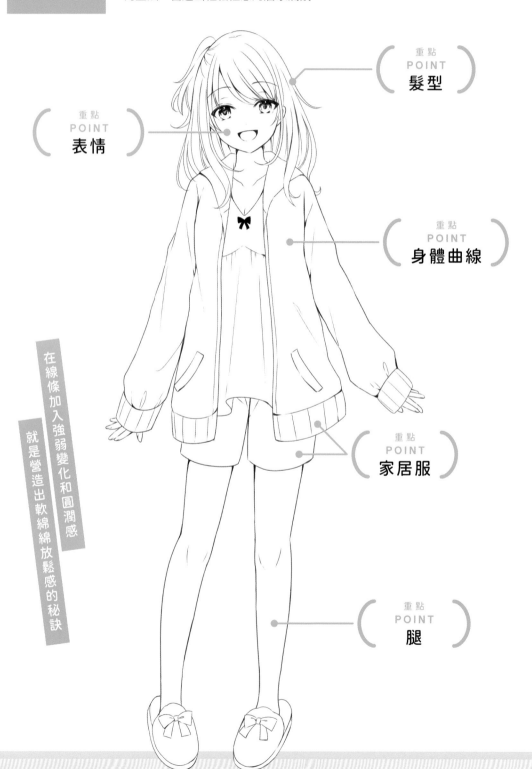

重點
POINT
髮型

重點
POINT
表情

重點
POINT
身體曲線

重點
POINT
家居服

重點
POINT
腿

在線條加入強弱變化和圓潤感

就是營造出軟綿綿放鬆感的秘訣

重點 POINT：腿

畫腿的時候加上線條強弱對比，把曲線確實畫出來，
展現出柔軟感，同時也能表現出豐滿的感覺。

→ 前往 p88「表現柔軟感的腿部畫法」

重點 POINT：髮型

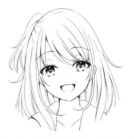

想要畫出待在自己房間裡放鬆的自然狀態，就要搭配
蓬鬆的髮型。多畫一些髮絲的線條，看起來會更立體。

→ 前往 p90「畫出蓬鬆髮型的秘訣」

重點 POINT：家居服

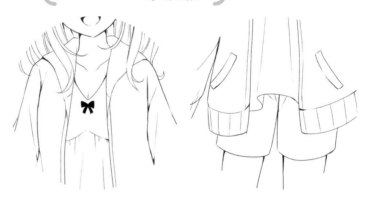

為了營造放鬆感，搭配的
服裝是連帽外套＋小可愛
＋短褲。穿短褲可以表現
出女孩居家時的可愛感。

→ 前往 p92「輕柔可愛的家居服畫法」

重點 POINT：身體曲線

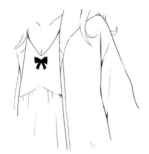

只穿家居服時，描繪重點就是表現身體曲線。將胸部
和臀部的尺寸畫大一點，強調出豐滿的感覺。

→ 前往 p96「表現家居服女孩的性感魅力曲線」

重點 POINT：表情

為了強調居家時的放鬆感，要畫出柔和的表情。描繪
的重點是不畫睫毛，並且讓眼尾稍微下垂。

→ 前往 p98「畫出放鬆感表情的秘訣」

表現柔軟感的腿部畫法

想讓居家的美少女充滿可愛魅力，建議適度表現出豐滿感和柔軟感。
尤其是在畫雙腿時要特別注意平衡感，避免比例跑掉。

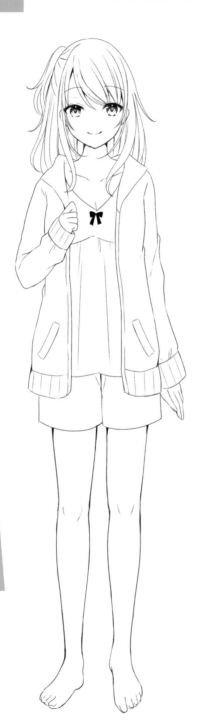

畫出大腿的豐滿感和柔軟感
就是提升美少女可愛度的秘訣

重點 POINT：腿

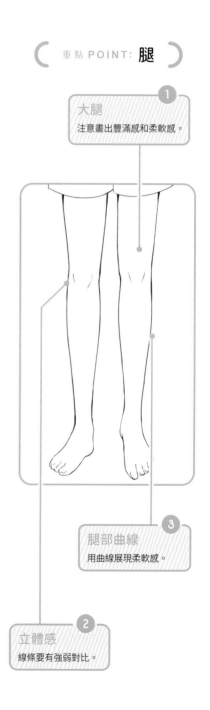

1 大腿
注意畫出豐滿感和柔軟感。

3 腿部曲線
用曲線展現柔軟感。

2 立體感
線條要有強弱對比。

畫 出 豐 滿 雙 腿 的 秘 訣

正面

側面

背面

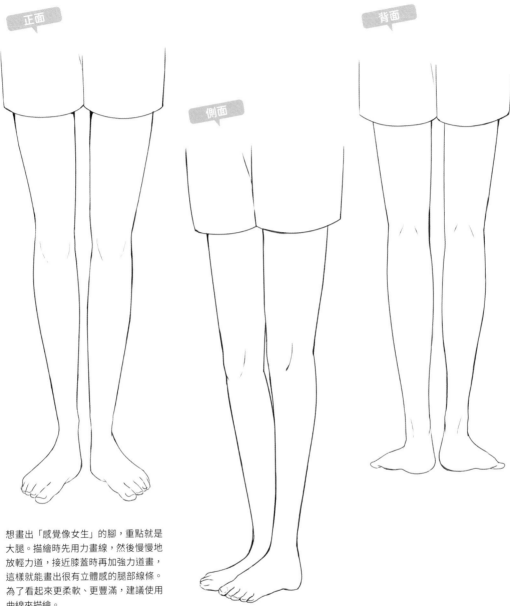

想畫出「感覺像女生」的腳，重點就是
大腿。描繪時先用力畫線，然後慢慢地
放輕力道，接近膝蓋時再加強力道畫，
這樣就能畫出很有立體感的腿部線條。
為了看起來更柔軟、更豐滿，建議使用
曲線來描繪。

豐滿圓潤的大腿和
纖細小腿所形成的
反差會很有魅力。

畫出蓬鬆髮型的秘訣

想要畫出待在自己房間裡放鬆的自然狀態，就要搭配蓬鬆的髮型。
如果能加上睡到亂翹的頭髮，效果也不錯。

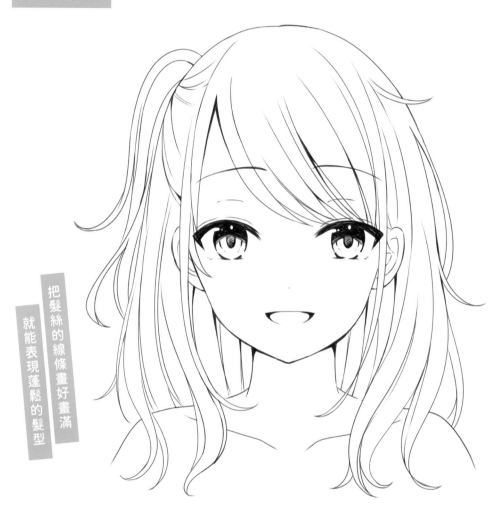

把髮絲的線條畫好畫滿
就能表現蓬鬆的髮型

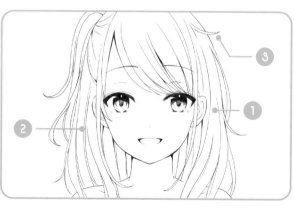

重點 POINT：髮型

1 整體髮型
以蓬鬆的髮型營造自然感。

2 大量線條
重點是多畫一些髮絲的線條。

3 亂翹的髮絲
翹髮可帶來放鬆感與可愛感。

用髮型打造放鬆感

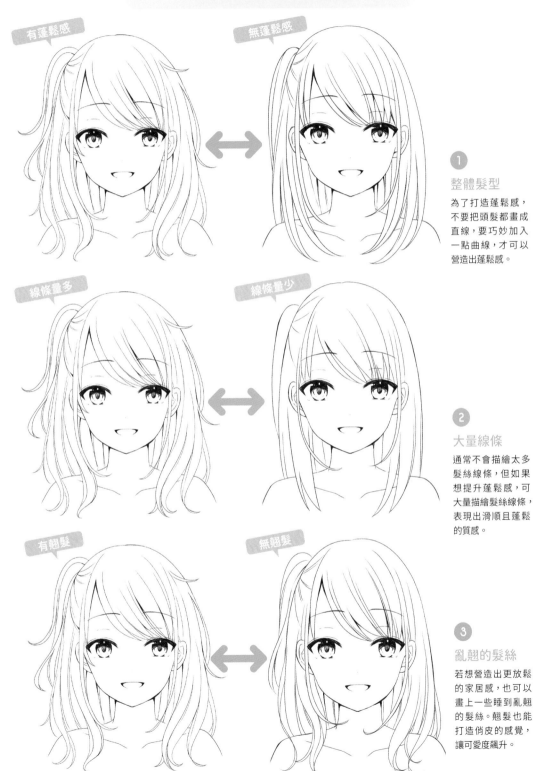

有蓬鬆感　　　　無蓬鬆感

線條量多　　　　線條量少

有翹髮　　　　無翹髮

①

整體髮型

為了打造蓬鬆感，不要把頭髮都畫成直線，要巧妙加入一點曲線，才可以營造出蓬鬆感。

②

大量線條

通常不會描繪太多髮絲線條，但如果想提升蓬鬆感，可大量描繪髮絲線條，表現出滑順且蓬鬆的質感。

③

亂翹的髮絲

若想營造出更放鬆的家居感，也可以畫上一些睡到亂翹的髮絲。翹髮也能打造俏皮的感覺，讓可愛度飆升。

輕柔可愛的家居服畫法

LESSON 2-9

本例是畫居家放鬆時的裝扮，所以要表現出和外出時不同的「休閒感」，
重點就是在「休閒感」的基礎上添加「可愛感」。

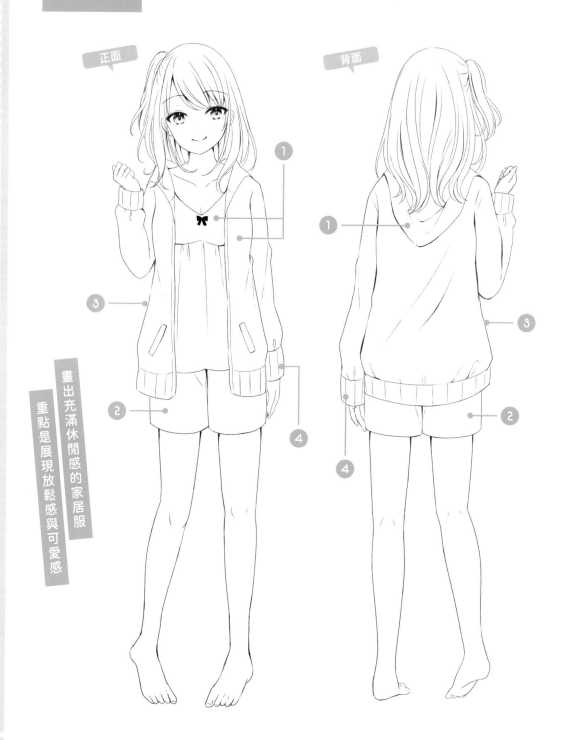

正面

背面

畫出充滿休閒感的家居服

重點是展現放鬆感與可愛感

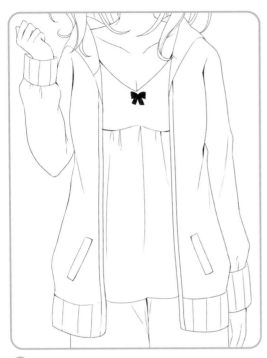

① 用連帽外套＋小背心展現休閒感。

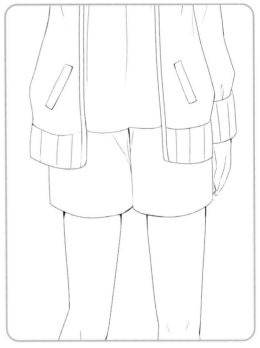

② 穿短褲會露出大量肌膚，提升性感與可愛感。

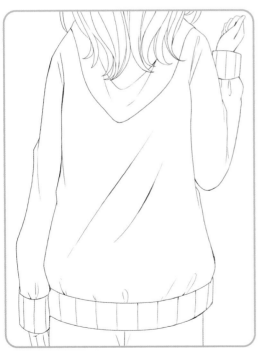

③ 連帽外套的線條要畫細一點，以表現出寬鬆感。

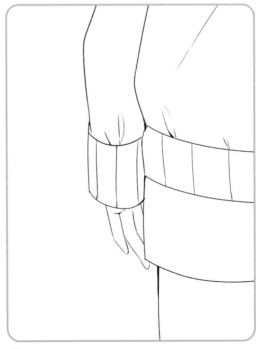

④ 將袖子畫長一點，稍微遮住手的「萌袖」更可愛。

連 帽 外 套 的 畫 法

大略畫出連帽外套的輪廓，重點是要畫得比身體的輪廓更大一點。

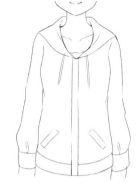

修整輪廓線，將線條畫細一點，以表現寬鬆感。同時也要畫出帽繩、花紋、口袋等細節處的輪廓。

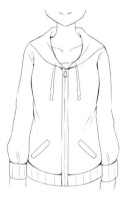

修整細節處的線條。建議將袖子畫長一點、寬鬆一點，並在袖口畫上直線，看起來會更真實。

後面

建議將袖子的長度畫到手指頭的第二關節左右，這種稍微遮住手的長袖稱為「萌袖」，看起來會更可愛。外套材質稍微畫寬鬆點，這也是營造放鬆感的重點。

短 褲 的 畫 法

先大略畫出短褲的輪廓，請注意臀部的大小和大腿的粗細要符合比例。

修整輪廓線，短褲的長度大約在臀部之下稍微長一點的位置，重點是增加雙腿的裸露度，以提升性感。

各 種 家 居 服 的 畫 法

運動服

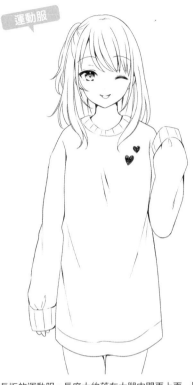

長版的運動服,長度大約落在大腿中間再上面一點點
的位置,性感度倍增。

草莓睡衣

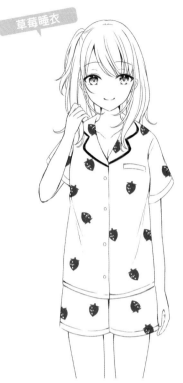

有草莓圖案的可愛睡衣。

連身家居服

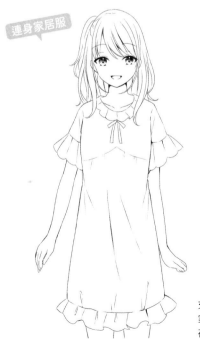

畫家居服的訣竅,
就是比較清涼的
打扮,方便活動、
休閒感的穿搭。

充滿少女氣息的連身
家居服,重點細節是
荷葉邊和胸口的緞帶。

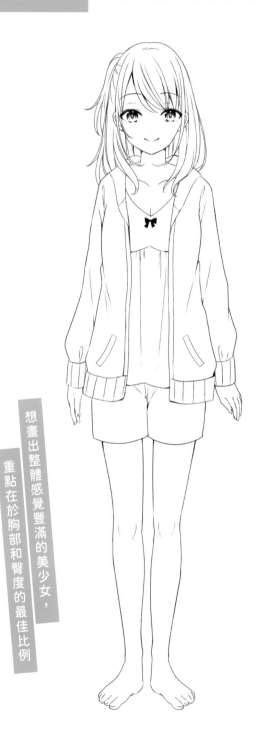

LESSON 2 - 10

表現家居服女孩的性感魅力曲線

想要畫出少女感的身體曲線，重點要放在胸部和臀部的畫法。
只要將這兩個部位的身體曲線畫得更豐滿，就能畫出充滿魅力的體型。

重點
POINT
身體曲線

1 豐滿感
想要提升少女感，重點在於提升整體曲線的豐滿度。

2 胸部
畫出圓弧狀的胸部下緣，可以表現出分量感。

3 臀部
描繪時要注意到從腰部延伸下來的臀部曲線。

想畫出整體感覺豐滿的美少女，重點在於胸部和臀度的最佳比例

畫身體曲線的重點

① 豐滿的身體曲線

描繪腋下～胸部、腰部～臀部～大腿的線條時，
要加入圓弧和曲線，和其他地方成為對比，就能
畫出身材豐滿的美少女。為了強調出胸部和臀部，
要畫出前凸後翹的感覺，稍微誇張一點也無妨。
重點在於畫出凹凸有致的身體曲線。

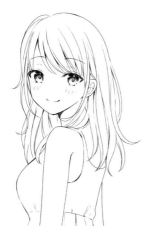

② 胸部

上圖是畫側面角度的胸部。從鎖骨下方到
上胸圍畫出隆起的曲線，上胸圍到下胸圍
則是較為平緩的弧度，這樣就能畫出更有
分量感的胸部。

③ 臀部

上圖是背面角度的臀部。將外輪廓線的弧度
畫大一點，可展現臀部的分量感與渾圓感，
接著對照外輪廓線來畫出左右臀瓣的線條。
在大腿和臀部的連結處畫上皺褶，可讓臀部
的形狀更明顯。

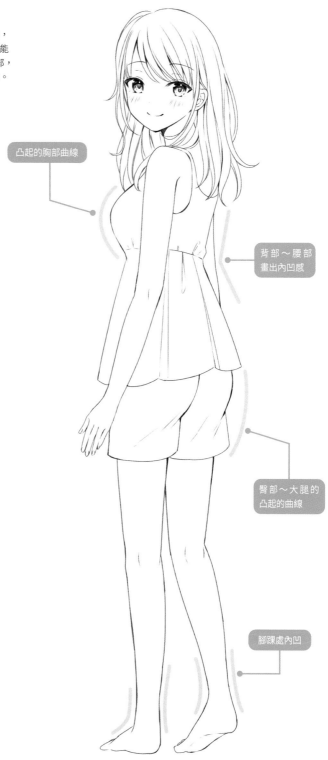

凸起的胸部曲線

背部～腰部
畫出內凹感

臀部～大腿的
凸起的曲線

腳踝處內凹

LESSON 2 - 11

畫出放鬆感表情的秘訣

要營造出家居服少女的輕鬆感，不僅要穿著輕鬆的服裝，表情也要有放鬆感。
描繪的重點就在「眼睛」。

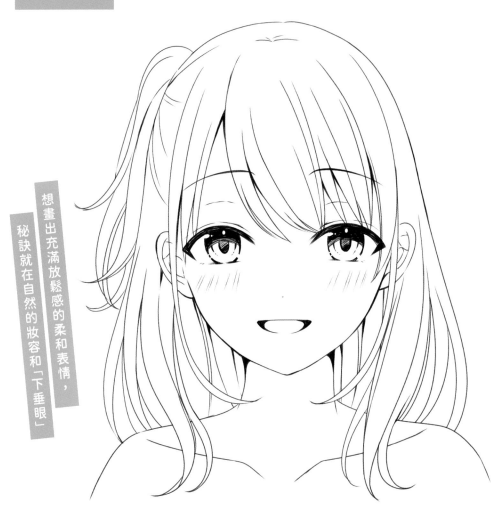

想畫出充滿放鬆感的柔和表情，
秘訣就在自然的妝容和「下垂眼」

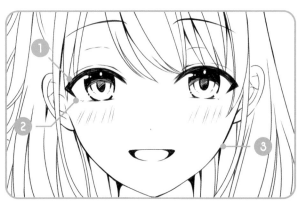

(重點 POINT：**表情**)

① 下垂的眼睛
用下垂眼表現出放鬆感。

② 自然的妝容
不畫睫毛，走自然風格的眼睛。

③ 柔和的氣氛
用線條的強弱和曲線締造出柔和感。

下 垂 眼 的 畫 法

1

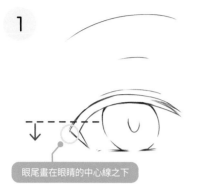

眼尾畫在眼睛的中心線之下

先大略畫出眼睛的輪廓。因為是下垂眼,所以眼尾的位置在眼睛中心線下面,眼線的寬度偏窄。

2

不畫睫毛

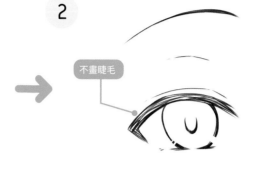

將眼線淺淺地塗滿,為了營造自然的妝容,不畫睫毛。

3

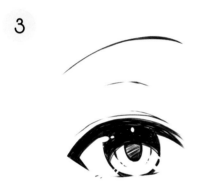

將眼睛的黑色部分塗黑,並且加入高光。

側面

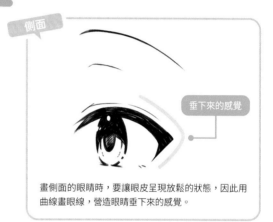

垂下來的感覺

畫側面的眼睛時,要讓眼皮呈現放鬆的狀態,因此用曲線畫眼線,營造眼睛垂下來的感覺。

柔 和 表 情 的 畫 法

在家放鬆時

出門時

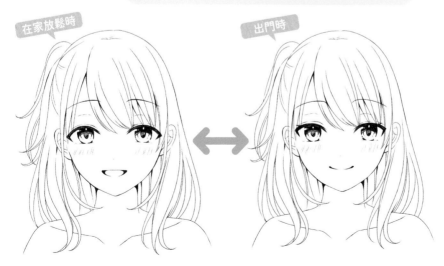

比較一下在家放鬆和出門時的表情。放鬆時的表情,是下垂眼+笑臉,讓整張臉更柔和。

PROLOGUE 3 — 女僕裝美少女的畫法

以下介紹 Hiyori Sakura 老師描繪女僕裝美少女時特別講究的畫法。
重點是打造出充滿「可愛＋性感＋開朗」元素的美少女。

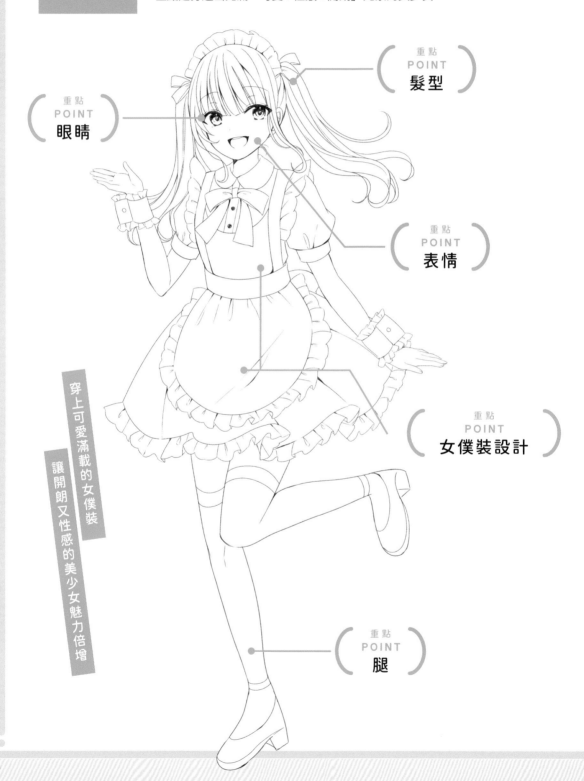

重點 POINT 髮型

重點 POINT 眼睛

重點 POINT 表情

重點 POINT 女僕裝設計

重點 POINT 腿

穿上可愛滿載的女僕裝
讓開朗又性感的美少女魅力倍增

重點 POINT: **女僕裝設計**

用腰帶綁出腰線,並搭配
滿滿荷葉邊裝飾的少女風
設計,讓可愛感飆升。

→ 前往 p102「可愛度狂飆的女僕裝設計」

重點 POINT: **腿**

畫出豐滿的大腿,表現出柔嫩的感覺。如果穿膝上襪,
可以讓大腿肉稍微溢出襪子邊緣,視覺效果會更棒。

重點 POINT: **髮型**

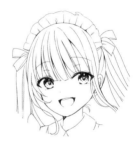

用雙馬尾髮型表現女僕裝美少女的可愛與活力,髮尾
畫成捲捲的也很OK。也可以讓瀏海兩側的髮絲沿著
臉龐往下延伸,這是很多偶像愛用的髮型(觸角瀏海)。

重點 POINT: **眼睛**

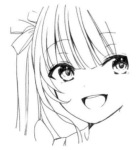

為了表現有化妝的感覺,畫出清晰可見的眼線和睫毛。
瞳孔中加入光點,看起來會更有神。

重點 POINT: **表情**

用開朗的笑容表現可愛,同時也展現出歡快的氣氛。
有點做作的感覺(例如眼睛往上看)也和女僕裝很搭。

可愛度狂飆的女僕裝設計

畫女僕裝的重點是，該輕柔的地方要輕柔，該收緊的地方要收緊，重點在於營造強弱變化。

正面　背面

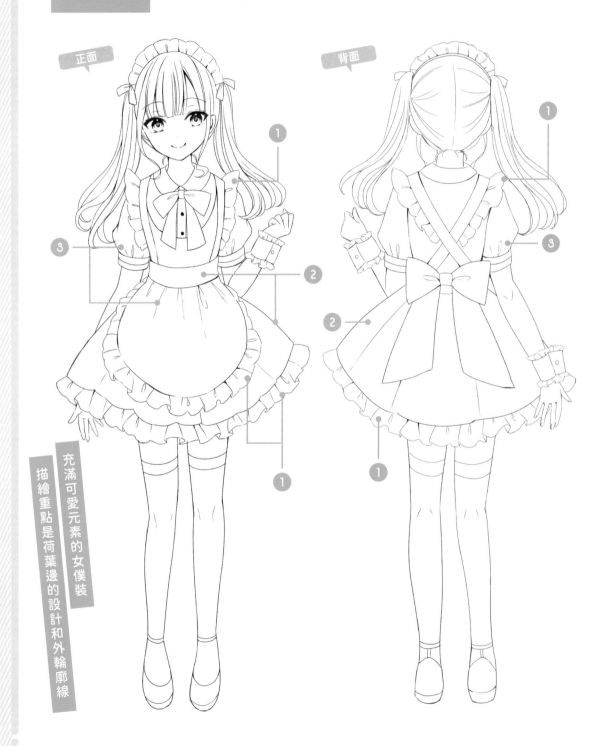

充滿可愛元素的女僕裝
描繪重點是荷葉邊的設計和外輪廓線

重點 POINT：**女僕裝的設計**

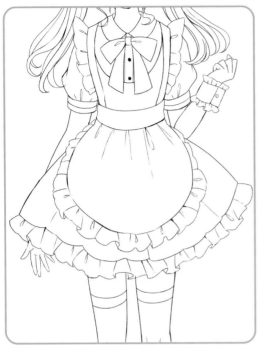

① 仔細畫出輕飄飄的荷葉邊。

② 腰部要收緊，其他部位則是蓬蓬的設計。

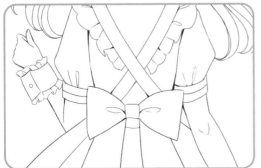

③ 仔細描繪圍裙和袖子的皺褶，呈現出服裝的分量感。

加入荷葉邊和
蝴蝶結，
效果更棒唷！

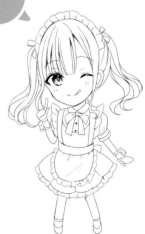

畫女僕裝的重點

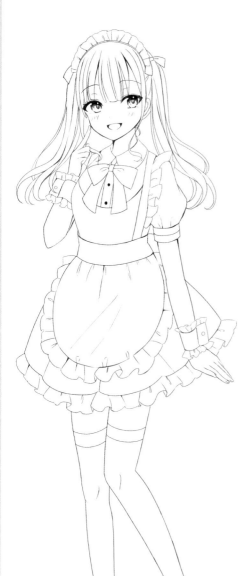

1 畫荷葉邊

畫較小的荷葉邊時，可用偏細、不規則狀的鋸齒線重疊畫出來，替細節營造出漂亮的質感。

畫較大的荷葉邊時，可用偏粗、不規則狀的鋸齒線慢慢畫。裙擺充滿一個一個大大的荷葉邊，會成為很棒的視覺焦點。

2 女僕裝的外輪廓線

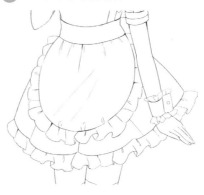

可以依照角色的調性決定是否強調胸部。重點是將腰部收緊，用大大的曲線畫裙子的外輪廓線，表現出蓬蓬裙的感覺，蓬度即使超出肩膀的寬度也會很可愛。

3 仔細畫出皺褶，營造出分量感

畫出衣服的皺褶，營造出分量感。將袖口收窄，畫出皺褶來表現蓬度；圍裙也要畫上大大的皺褶，以表現布料的分量感。

各 種 女 僕 裝 的 畫 法

長裙女僕裝

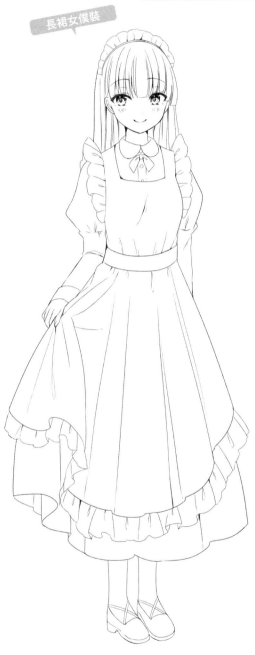

露肩女僕裝

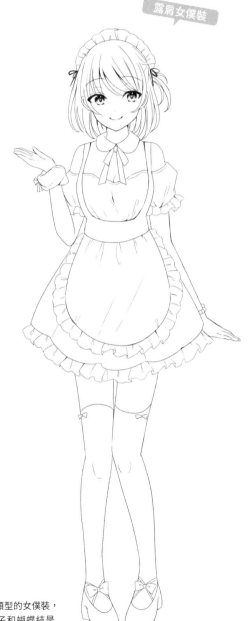

長裙和長圍裙給人高雅氣質的好印象。看起來就像是
在貴族宅邸服務的女僕。

露肩洋裝類型的女僕裝，
頸部的領子和蝴蝶結是
視覺重點。

職業繪師・Hiyori Sakura
推薦的構圖＆可愛姿勢

職業繪師・Hiyori Sakura 要為大家示範如何畫出俯瞰、仰視等建議的構圖，傳授「總之就是可愛的姿勢」畫法。

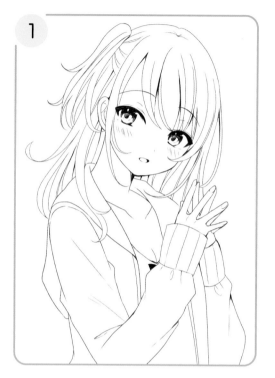

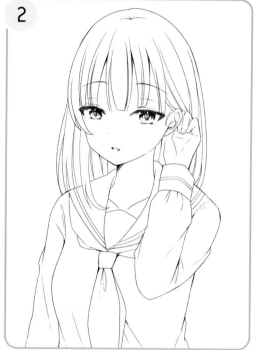

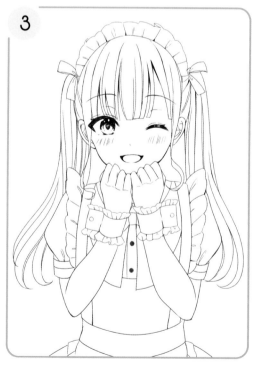

1 拜託人的構圖。構圖的重點是視線稍微從下往上看，同時要歪著脖子。將雙手舉起到胸口處也會很可愛。

2 把頭髮撩到耳後的構圖。雙眼微微瞇起，表現出好像集中在想什麼的認真模樣。

3 裝可愛的構圖。將兩手輕輕握拳舉到嘴邊，閉上一隻眼睛，像是在拋媚眼般，表現出正在拜託什麼事的感覺。

愛惡作劇的美少女姿勢

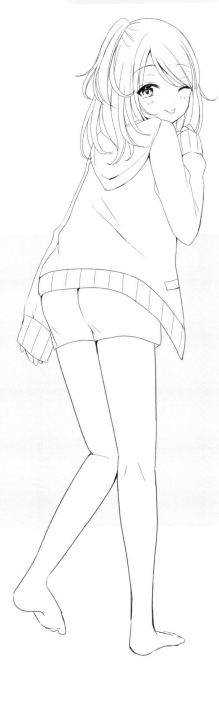

很感興趣的姿勢

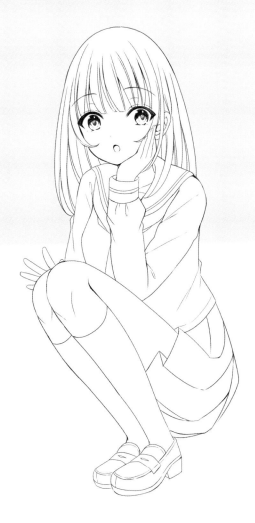

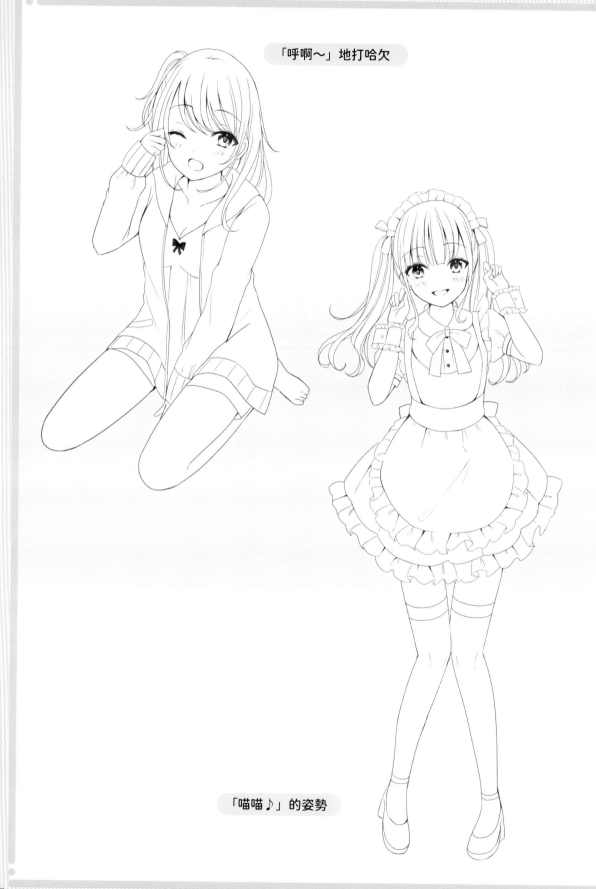

「呼啊～」地打哈欠

「喵喵♪」的姿勢

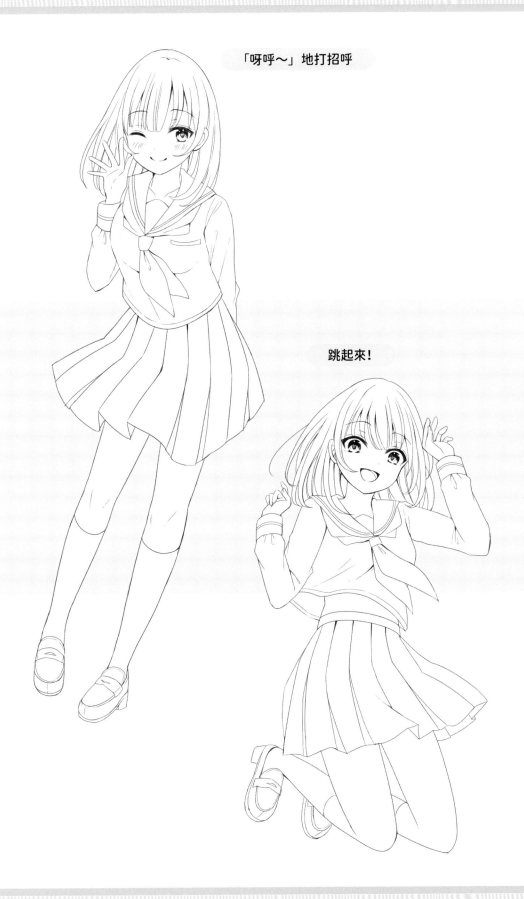

「呀呼～」地打招呼

跳起來！

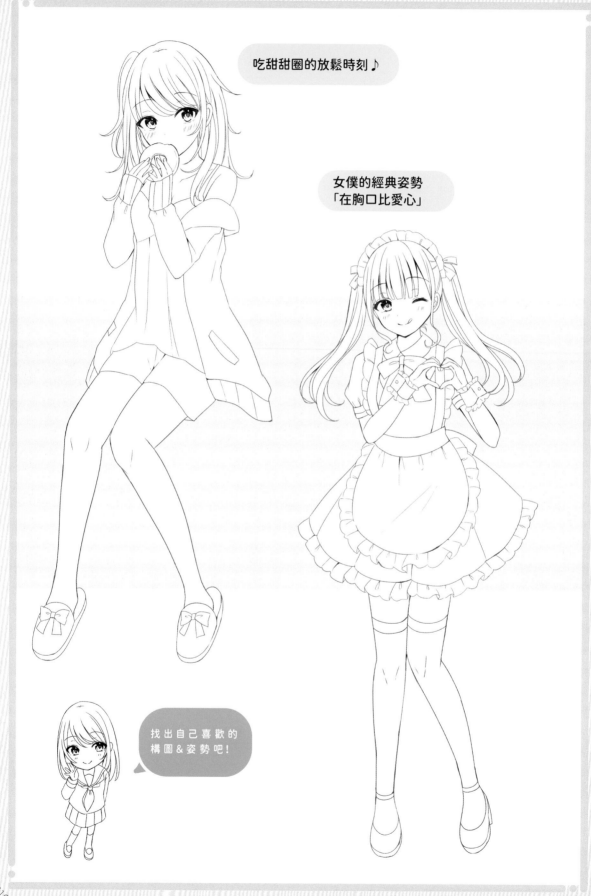

吃甜甜圈的放鬆時刻♪

女僕的經典姿勢
「在胸口比愛心」

找出自己喜歡的
構圖&姿勢吧!

LESSON 3

TwinBox 的
美少女角色設計教學

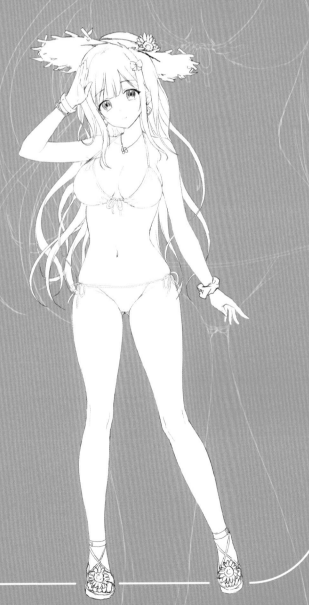

泳裝美少女的畫法

以下介紹 TwinBox 老師描繪泳裝美少女時特別講究的畫法。
重點是表現出天使臉孔＋魔鬼身材的反差魅力。

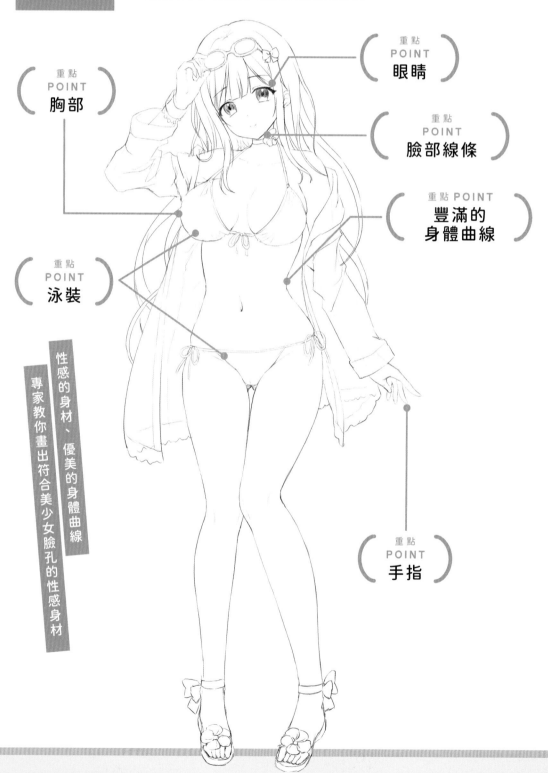

重點
POINT
胸部

重點
POINT
泳裝

重點
POINT
眼睛

重點
POINT
臉部線條

重點 POINT
豐滿的
身體曲線

重點
POINT
手指

性感的身材、優美的身體曲線
專家教你畫出符合美少女臉孔的性感身材

(重點 POINT：臉部線條)

描繪臉部的重點，是令人怦然心動的臉部角度與搭配的視線（瞳孔）。下巴稍尖一點，臉部線條會更漂亮。

→ 前往 p114「令人心動的臉部曲線畫法」

(重點 POINT：眼睛)

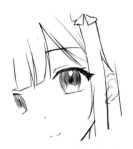

「眼睛」是容易讓人留下印象的部位，除了瞳孔和視線，眉毛和睫毛等周邊細節都要仔細畫好。

→ 前往 p120「勾人視線的眼睛畫法」

(重點 POINT：胸部)

描繪胸部時，重點是表現分量感和重量，以及誘人的胸型。也要注意胸部和手臂、手腕的適當比例。

→ 前往 p124「豐滿胸部的畫法」

(重點 POINT：手指)

想畫出少女般的纖纖玉指，需注意手指的粗細和長度。作者會介紹如何描繪出令人想一親芳澤的美麗手指。

→ 前往 p128「纖細美麗的手指畫法」

(重點 POINT：豐滿的身體曲線)

描繪身體曲線時，可透過大腿和臀部來表現柔軟感。豐滿度則可以透過強調骨盆和膝蓋的骨頭來表現。

→ 前往 p130「性感誘人的身體曲線畫法」

(重點 POINT：泳裝)

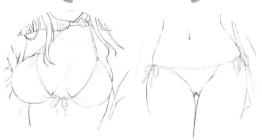

畫泳裝的重點在於設計、風格和合身的尺寸。可加入細部裝飾或搭配飾品，當作提升可愛感的視覺重點。

→ 前往 p134「吸引目光的泳裝畫法」

令人心動的臉部線條畫法

美少女的臉部線條，從不同角度看會給人不同印象。改變角度時，別忘了也要同步改變眼睛、嘴巴等五官的配置、視線和臉部的角度。

要畫出漂亮的臉部線條
重點是臉部角度和下巴的畫法

① 臉的角度
讓脖子稍微傾斜，並且將下巴稍微抬起，光是這樣就能馬上提升可愛度。

② 注意臉部和頭髮的比例
描繪的重點是臉部的形狀、尺寸和頭髮的分量感要符合比例。

③ 尖下巴
下巴尖端建議畫尖一點，臉部線條會更好看。

(重點 POINT：**臉部線條**)

臉 的 畫 法

1

輔助用的
十字線

先畫出大略的臉部輪廓，並決定要畫哪個方向的臉，
建議畫十字線來輔助，會更容易決定五官的位置。

2

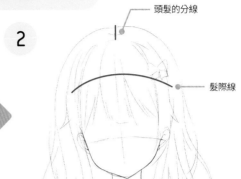

頭髮的分線

髮際線

畫出頭髮大略的輪廓線，並決定出頭頂的頭髮分線
和髮際線的位置。

3

畫出髮型、頭髮的長度，與眼睛、鼻子、嘴巴等五官
的輪廓線。建議參考步驟 1 的十字線來畫會更容易。

4

修整臉部細節，參考十字線來確認左右臉部的平衡
和角度是否有歪掉。

描 繪 下 巴 的 線 條

正面

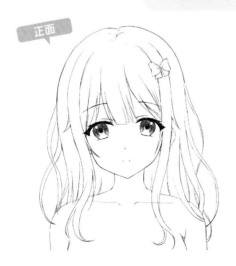

斜側面

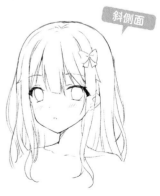

建議將臉頰畫得圓一點，同時下巴的尖端要尖一點，
「圓臉頰＋尖下巴」的組合可以增加美少女感。

各 種 臉 部 角 度 的 畫 法

憂愁

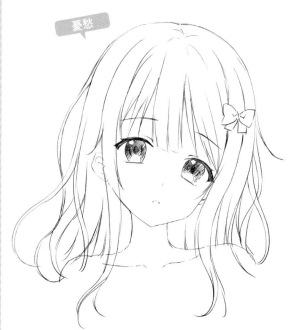

臉稍微往左斜，視線稍微往下，表現出憂愁感。

「喂～」

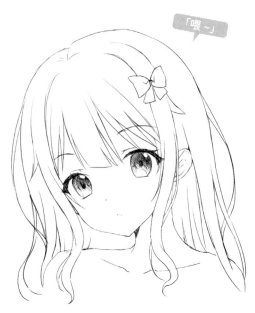

臉稍微往右斜，視線稍微往上，表現出「喂～」跟人搭話的感覺。

身高差

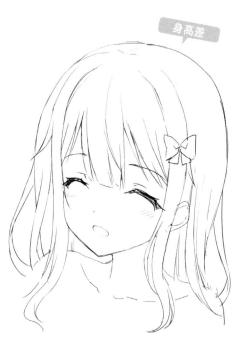

美少女抬頭看向比自己高一點的人的角度。
可以用來表現身高差的構圖。

搭話

臉往左斜，向別人搭話的構圖。
搭配不同表情，可以表現出可愛或開朗、愛惡作劇的感覺。

臉 和 頭 髮 的 比 例

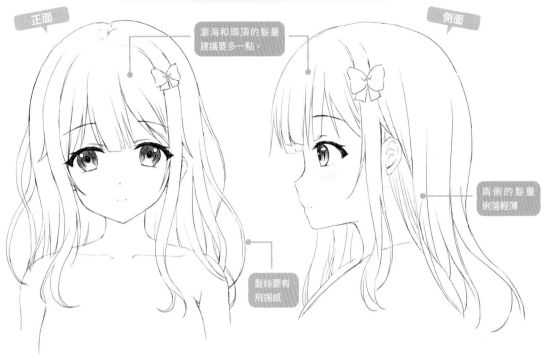

正面

側面

瀏海和頭頂的髮量
建議要多一點。

兩側的髮量
俐落輕薄

髮絲要有
飛揚感

髮量可配合臉部輪廓調整。瀏海和頭頂的髮量要多一點，
兩側髮量要少一點，並在髮尾加上飛揚感，會更有美少女感。

瀏 海 的 髮 量 感

如果瀏海的髮束比較少（髮束比較細），
就能表現出柔軟細緻的髮質。

瀏海的髮束量適中，並且在兩側瀏海
加上變化，看起來經典又可愛。

瀏海的髮束量較多（髮束比較粗），這是
特別適合黑髮的美少女。畫成齊劉海
變成公主風也很OK。

各 種 髮 型 的 畫 法

長直髮

頭髮不做任何變化，直接垂下就好。

造型編髮
（附蝴蝶結）

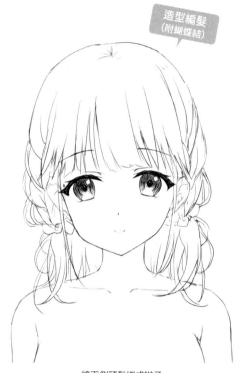

將兩側頭髮綁成辮子，
提升可愛感，並且營造視覺重點。

公主頭

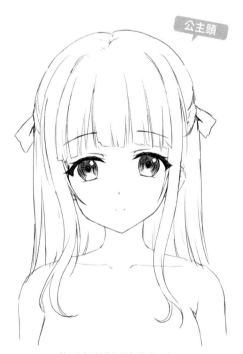

將兩側頭髮往後腦勺綁成一束，
使頭髮往後集中，換成細髮帶也很好看。

馬尾

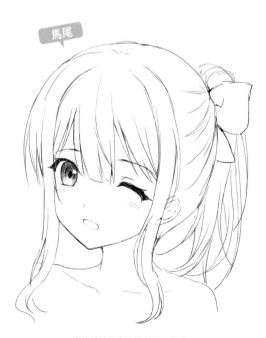

描繪重點是瀏海的髮量和變化，
馬尾加上蝴蝶結會更有美少女感。

雙馬尾

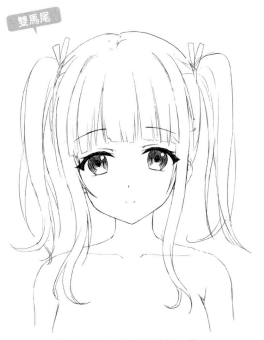

小花髮夾

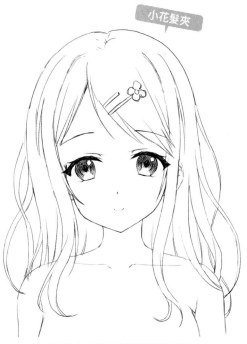

雙馬尾兩側垂下的髮量建議畫少一點，
比例會更自然。若能加上細長的緞帶，看起來會更萌。

光是加上小花髮夾就能表現出可愛感，
也能打造視覺重點。

草帽

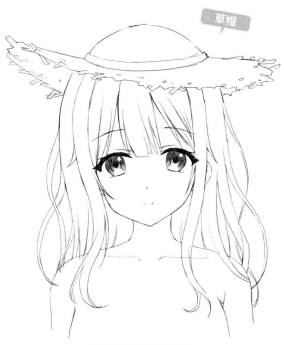

髮箍

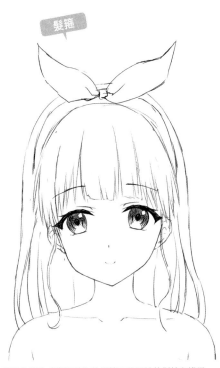

請注意草帽和髮量的比例。
將草帽歪向左邊或右邊，輕輕戴上即可營造出優雅感。

用帶有花朵或緞帶裝飾的髮箍取代單純的髮箍和緞帶，
可表現出角色的個性。

勾人視線的眼睛畫法

想要把眼睛畫好，重點是要確實畫好眉毛、睫毛等細節。
請依照臉部角度和角色的情緒來決定要畫出怎樣的視線。

畫出魅力電眼的秘訣就是
仔細畫出符合視線的眼睛細節

1 眼球的結構
用心畫出瞳孔和眼白的比例，請仔細畫出眼珠形狀與高光。

3 視線
營造視線時，需參考臉部角度和表情。

2 眉毛的變化
請依照角色的情緒來改變眉毛形狀和角度。

4 睫毛
請在眼線正中央稍微靠近眼尾處畫上1根睫毛，眼尾也畫1根。

(重點 POINT：**眼睛**)

眼 睛 的 畫 法

1

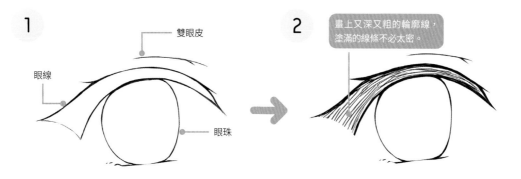

雙眼皮

眼線

眼珠

先畫出眼線、眼珠等眼睛細節的輪廓。請注意眼珠上半部是圓形，下半部則是有點窄的橢圓形。

2

畫上又深又粗的輪廓線，塗滿的線條不必太密。

決定好眼線寬度後，外輪廓線可畫得稍微深一點，裡面則用橫線塗黑，請注意不用塗得太密。

3

睫毛

畫出瞳孔範圍的輪廓線，在眼線正中央、稍微靠近眼尾處畫上1根睫毛，眼尾處也畫1根。

4

將瞳孔塗黑

以步驟 3 的輪廓線為準，將眼珠中央的瞳孔塗黑。

5

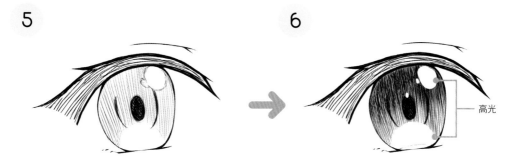

決定光源的方向，思考光線如何進入眼睛，以找出高光的位置。

6

高光

將高光的位置留白，其他部分塗黑。

側 面 角 度 的 眼 睛 畫 法

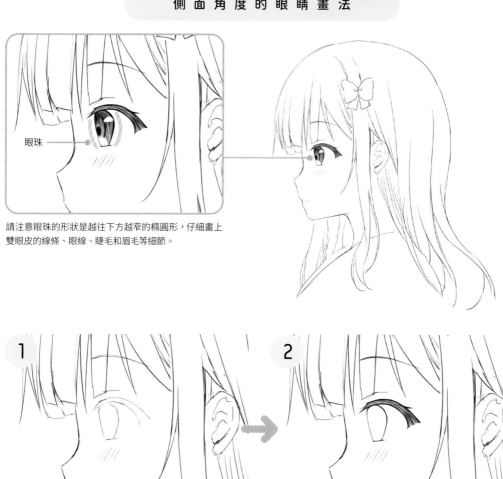

眼珠

請注意眼珠的形狀是越往下方越窄的橢圓形,仔細畫上
雙眼皮的線條、眼線、睫毛和眉毛等細節。

1

畫出眼睛的輪廓線,眼珠是越往下方越窄的橢圓形,
在此畫上眉毛、眼線和雙眼皮的輪廓線。

2

決定眼線的寬度後,將眼線的輪廓線畫得粗一點,裡面
再用橫線填滿,注意不要塗得太滿。

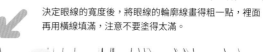

3

畫出瞳孔的輪廓線然後塗黑,在描繪側面的角度時,
眼睛的眼白要多一點。

4

決定反光(高光)的位置並且用橡皮擦擦出白點,表現
出反光的感覺,除此以外的區域則要塗黑。

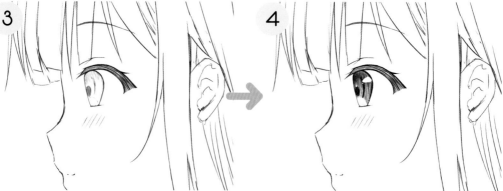

往上下左右 8 個方向看的眼睛

以下是以正臉為中心，往上下左右 8 個角度看的視線。
請依照臉的不同角度來決定視線方向。

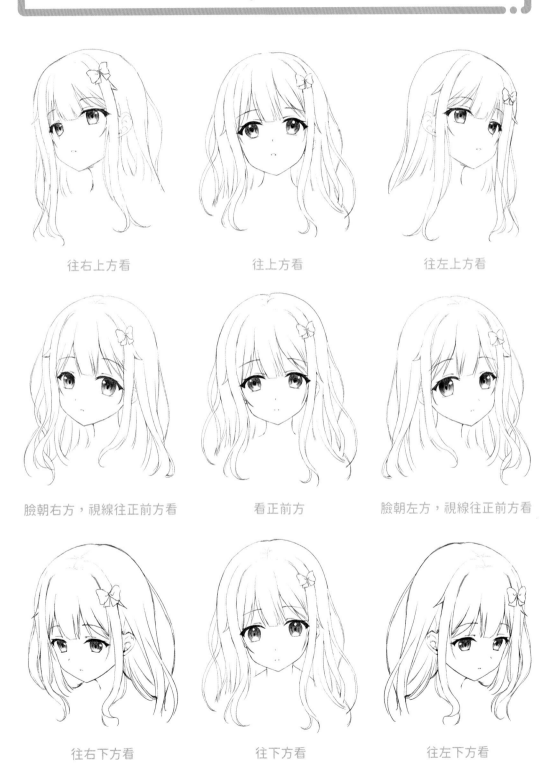

往右上方看　　　　　　往上方看　　　　　　往左上方看

臉朝右方，視線往正前方看　　　看正前方　　　臉朝左方，視線往正前方看

往右下方看　　　　　　往下方看　　　　　　往左下方看

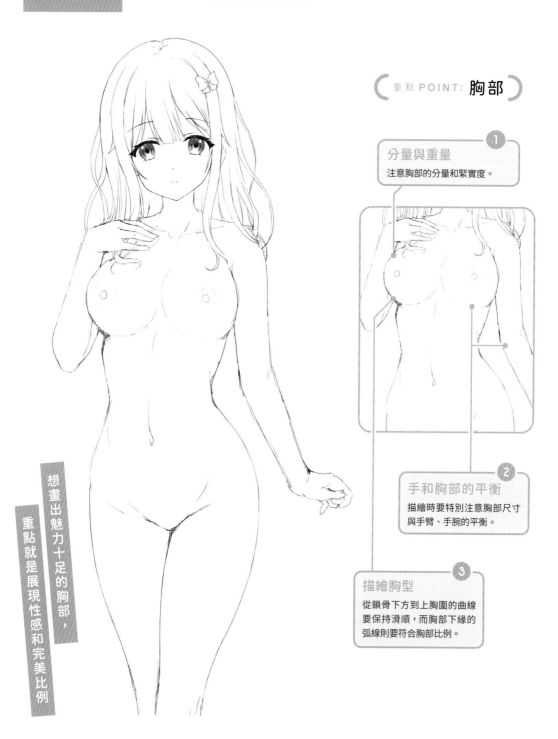

LESSON 3-3　豐滿胸部的畫法

畫胸部時，重點並不是越大越好，而是要畫出豐滿的分量和重量，
並且要注意比例均衡的形狀與尺寸。

（ 重點 POINT：**胸部** ）

① 分量與重量
注意胸部的分量和緊實度。

② 手和胸部的平衡
描繪時要特別注意胸部尺寸
與手臂、手腕的平衡。

③ 描繪胸型
從鎖骨下方到上胸圍的曲線
要保持滑順，而胸部下緣的
弧線則要符合胸部比例。

想畫出魅力十足的胸部，
重點就是展現性感和完美比例

124

仰 角 、 俯 角 時 的 胸 部 畫 法

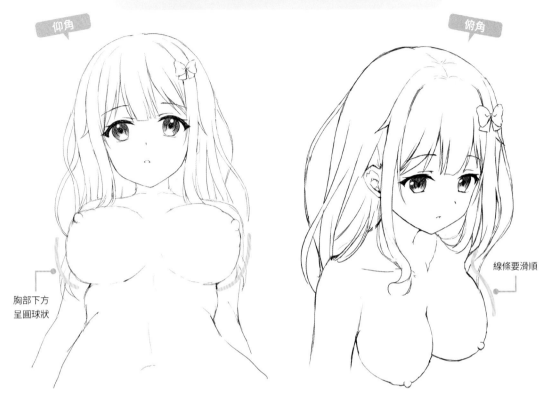

仰角　　　　　　　　　　　　　　　　俯角

線條要滑順

胸部下方
呈圓球狀

描繪仰角的胸部時，要強調從乳房下方到乳頭的渾圓度與分量感。
描繪俯角的胸部時，則要強調鎖骨下方到乳頭的滑順線條與乳溝線條。

胸 部 的 畫 法

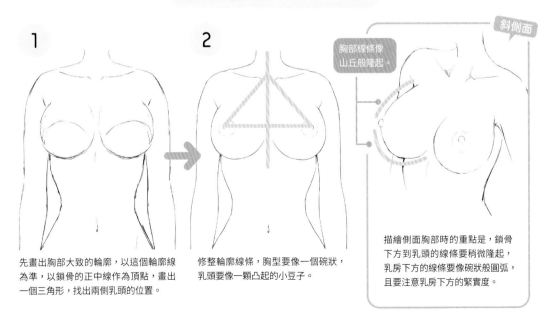

斜側面

胸部線條像
山丘般隆起。

先畫出胸部大致的輪廓線，以這個輪廓線
為準，以鎖骨的正中線作為頂點，畫出
一個三角形，找出兩側乳頭的位置。

修整輪廓線條，胸型要像一個碗狀，
乳頭要像一顆凸起的小豆子。

描繪側面胸部時的重點是，鎖骨
下方到乳頭的線條要稍微隆起，
乳房下方的線條要像碗狀般圓弧，
且要注意乳房下方的緊實度。

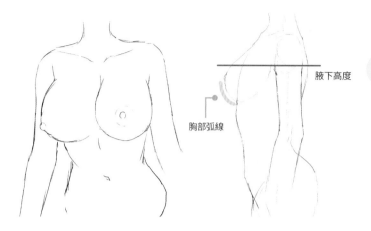

腋下高度

胸部弧線

胸部的分量與重量

描繪時需一邊注意胸部與手臂、手腕的比例，要讓左右胸部的弧度像是靠在手臂上一樣，在腋下處畫出胸部的圓弧線條。可在外輪廓線加上強弱對比，表現出柔軟的感覺。

胸部的形狀與大小

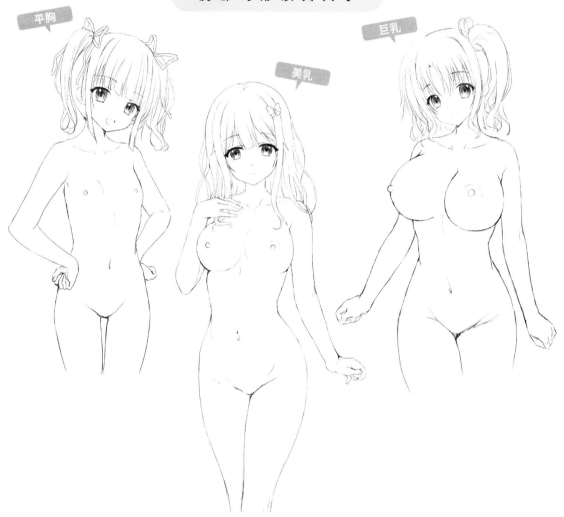

平胸

美乳

巨乳

左圖的平胸是畫成微尖的山丘狀，正中央的美乳是渾圓緊實的碗狀，
右圖的巨乳則是受到重力影響、微微下垂的西洋梨形狀。

各 種 強 調 胸 部 的 姿 勢

將兩手放在胸上

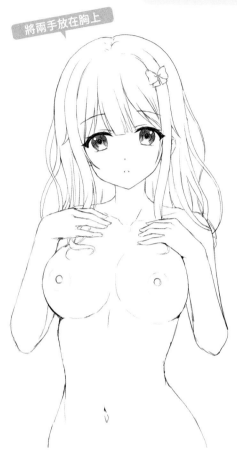

前屈的姿勢

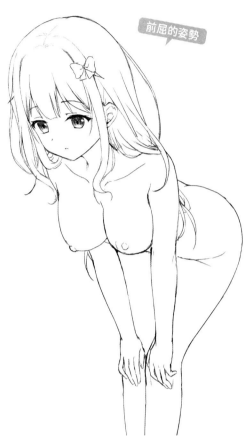

此姿勢會強調胸部的柔軟和乳溝。

此姿勢會讓胸部稍微往下拉長,強調乳頭的凸起感。

側躺

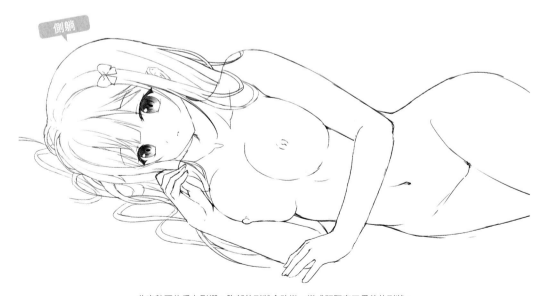

此姿勢因為重力影響,胸部的形狀會改變,變成既緊實又柔軟的形狀。

LESSON 3 - 4　纖細美麗的手指畫法

想要畫出美少女般的纖纖玉指，
重點是要畫出手指的粗細、長度與指甲的細節。

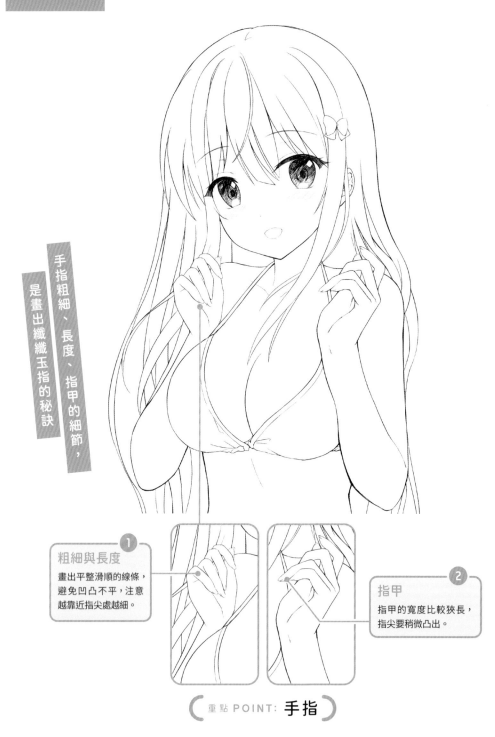

手指粗細、長度、指甲的細節，
是畫出纖纖玉指的秘訣。

① 粗細與長度
畫出平整滑順的線條，
避免凹凸不平，注意
越靠近指尖處越細。

② 指甲
指甲的寬度比較狹長，
指尖要稍微凸出。

(重點 POINT: **手指**)

手 的 畫 法

1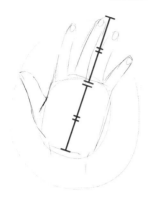

大致畫出手的輪廓，手指和手背的長度比例大約是 1：1。

2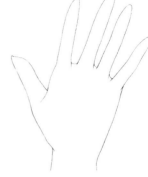

以輪廓線為準，決定手指的長度與粗細。注意女孩手指的寬度比較窄，指尖微尖，表現出纖長感。

3 指甲稍微凸出手指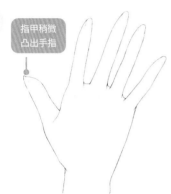

修整輪廓線，並且畫上一點點手指的關節和皺紋，看起來會更真實。指甲要稍微凸出手指頭的範圍。

4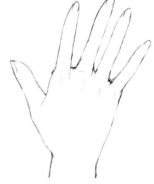

描繪女孩的手背不要有太多硬梆梆的線條，只要畫出一點手指根部的骨頭，就會有纖纖玉手的感覺。

輕輕彎曲手指的手勢

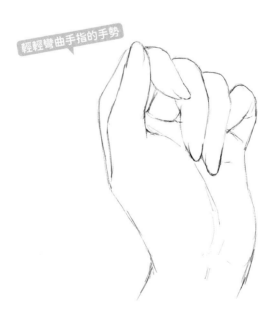

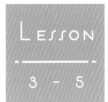 **LESSON 3 - 5**

性感誘人的身體曲線畫法

描繪身體曲線的重點是畫出美少女的柔軟感和豐滿的感覺。
只要畫出豐滿的身材，就能打造出充滿性感魅力的美少女。

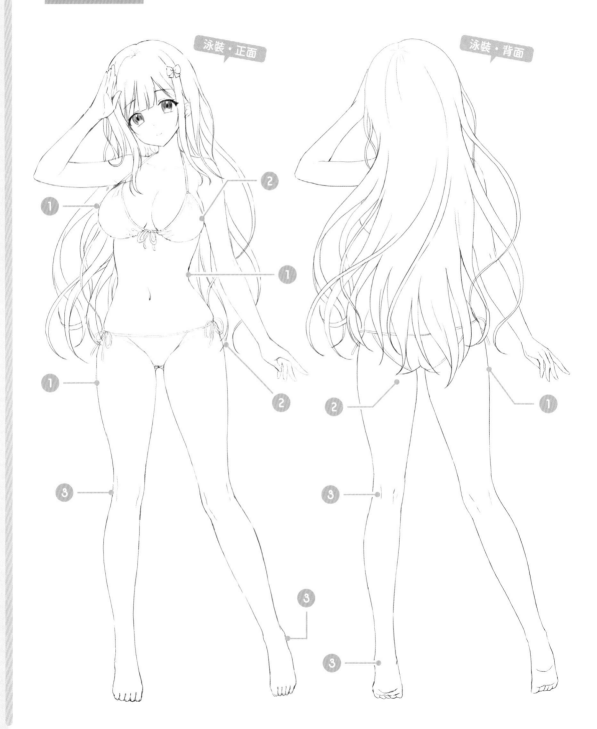

泳裝・正面

泳裝・背面

仔細畫好身體部位和骨架，
就是表現身體柔軟度與性感的秘訣

無泳裝・正面

無泳裝・背面

重點 POINT：**身體曲線**

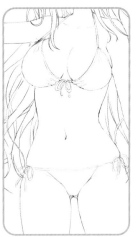
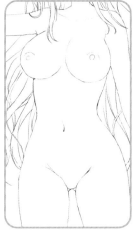

 1

柔軟的身體

畫身體時要注意大腿、屁股、腰線等具有圓弧線條的部位。善用強弱對比的外輪廓線和曲線可以表現出身體的柔軟。總之重點就是畫好胸部～腰線～屁股、腰部～大腿～小腿～腳踝這段凹凸有致的曲線。

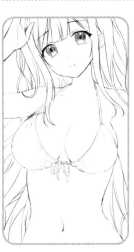

 2

衣服和肌膚的交界線

想要表現性感時，注意衣服、泳裝或是內衣的尺寸要比身體小一號，表現出肉被衣服勒住或溢出來的感覺，這樣會更容易表現出美少女的豐滿和性感。

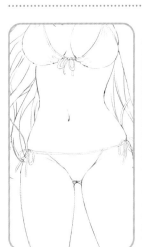

 3

強調骨頭

除了身體曲線外，也要仔細畫出骨盆、膝蓋、脛骨等處的骨頭，強調骨頭線條可和圓弧線條形成對比，展現美少女豐滿的體態。

強調身體曲線的姿勢

跪姿

扭腰回眸

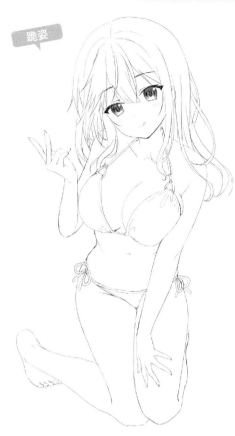

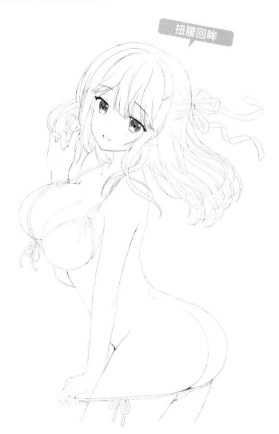

角色跪在地上,左肩稍微向前,
右肩稍微向後,並且稍微扭腰。

扭腰回眸姿勢,稍微強調胸部和屁股的線條。

側躺

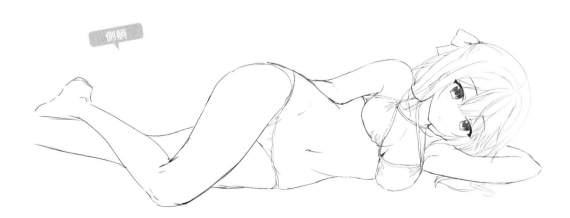

側躺並且以單手撐住頭部,這是強調小蠻腰的姿勢。

吸引目光的泳裝畫法

LESSON 3-6

泳裝有各式各樣的設計，包括比基尼、兩件式、學生泳裝等。
以下要介紹的是描繪比基尼泳裝的訣竅。

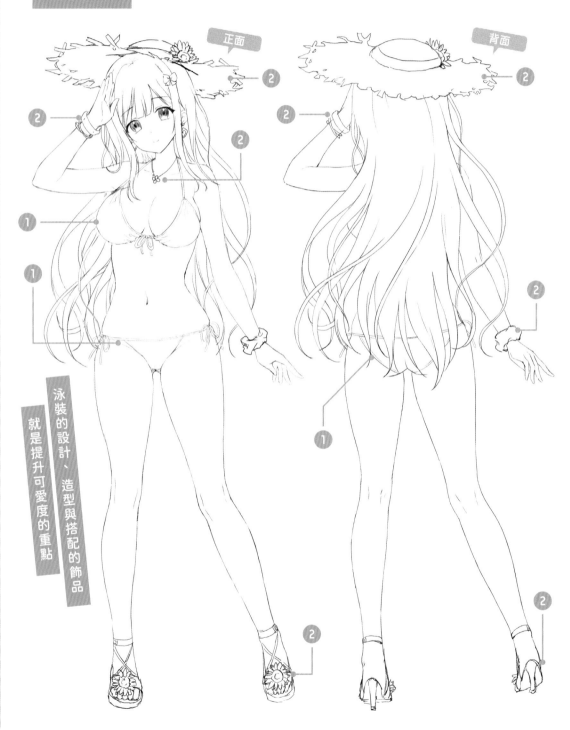

正面

背面

就是提升可愛度的重點
泳裝的設計、造型與搭配的飾品

重點 POINT：泳裝

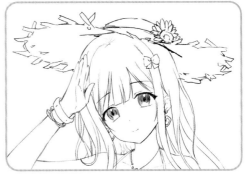

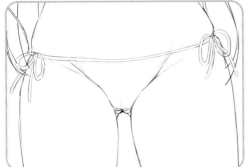

1 泳裝尺寸

畫泳裝的重點是在人物的胸部和臀部處，尺寸要畫小一點，看起來會更豐滿。

上色時，泳裝的色調也要與角色搭配喔。

2 搭配小物與飾品

穿泳裝時可搭配各種飾品，看起來會更華麗。例如花朵或蝴蝶結的髮飾、手鍊、腳鍊等。

泳裝的畫法

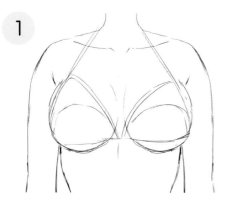

1 先畫出比基尼泳裝的大致輪廓，秘訣是布料面積要比胸部小一號。

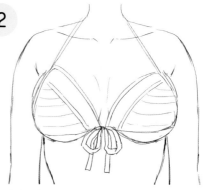

2 畫出泳裝的設計，本例是條紋樣式的輪廓，請注意條紋的間隔要保持整齊一致。

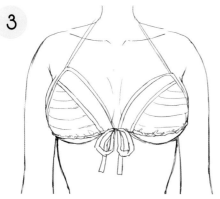

3 請用比較深的線條修整輪廓線，建議在泳裝上加入一點點布料皺褶，會更有真實感。

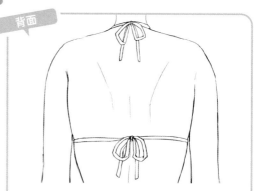

背面

在背後描繪細繩綁帶。綁繩的蝴蝶結要畫大一點，這是看起來更加可愛的秘訣。同時請讓腋下附近的細繩稍微陷進皮膚，會更有真實感。

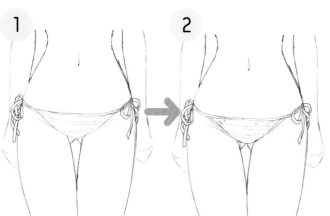

1 畫出比基尼泳褲大致的輪廓，布料面積也要小一號。在兩側畫上細繩的蝴蝶結綁帶，看起來會很可愛。

2 用比較深的線條修整輪廓線。泳褲的正面不必加上太多皺褶，才可以營造出緊實感（性感），這是重點。

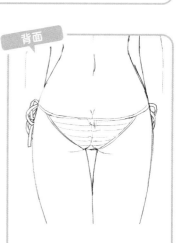

背面

背後的布料面積畫少一點，大約是臀部的1/3左右，會更加性感可愛。請以臀部的縫隙為中心畫出皺褶。

各 種 泳 裝 的 設 計

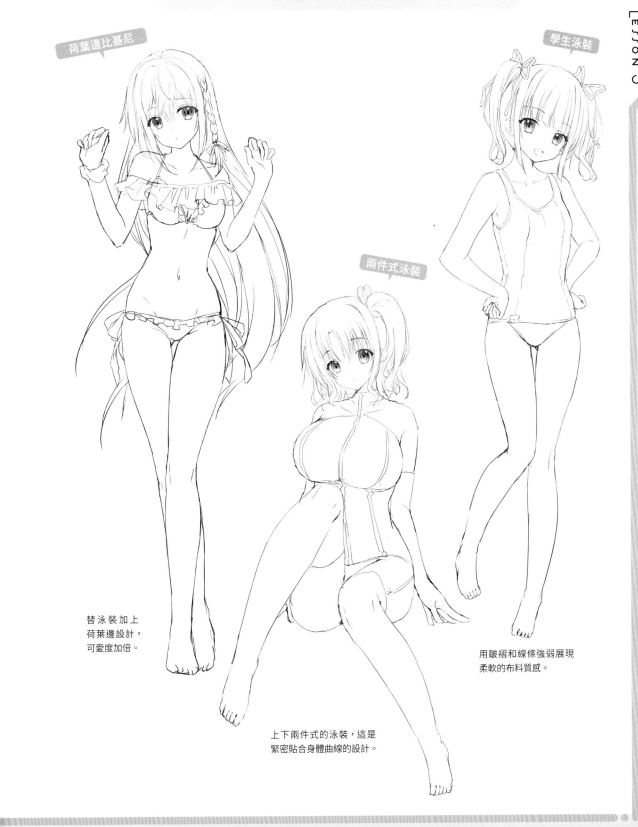

荷葉邊比基尼

學生泳裝

兩件式泳裝

替泳裝加上
荷葉邊設計,
可愛度加倍。

用皺褶和線條強弱展現
柔軟的布料質感。

上下兩件式的泳裝,這是
緊密貼合身體曲線的設計。

PROLOGUE 2

制服美少女的畫法

以下介紹 TwinBox 原創的制服美少女畫法。
特別講究的重點是胸部的大小與形狀、制服的設計和合身的尺寸。

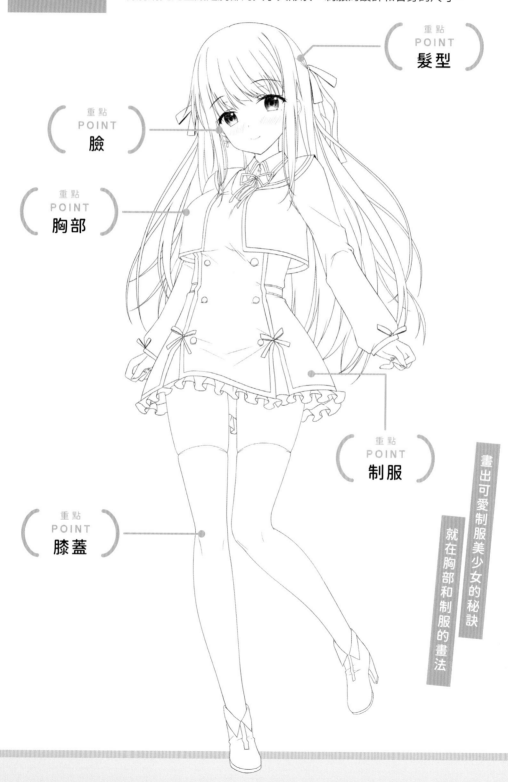

重點
POINT
髮型

重點
POINT
臉

重點
POINT
胸部

重點
POINT
制服

重點
POINT
膝蓋

畫出可愛制服美少女的秘訣　就在胸部和制服的畫法

重點 POINT: 臉

為了符合制服美少女的感覺，要畫出開朗又有精神的表情，描繪的重點是嘴巴和睫毛的處理。

→ 前往 p140「令人目不轉睛的表情與五官畫法」

重點 POINT: 髮型

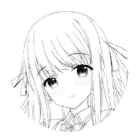

要畫出搭配角色臉部的髮型，重點在於髮旋的位置和瀏海。建議加上可愛的髮飾，讓可愛度加倍。

→ 前往 p142「大幅提升角色魅力的髮型畫法」

重點 POINT: 胸部

胸部是上半身的重點。畫出穿上制服時也能隱約看出尺寸的巨乳，不僅能提升角色魅力，也能加強印象。

→ 前往 p144「提升性感度的制服少女胸部畫法」

重點 POINT: 膝蓋

描繪下半身時，重點在於膝蓋。用膝蓋的位置和角度決定裙子和大腿的長度。

→ 前往 p146「解析膝蓋與大腿・裙長的關係」

重點 POINT: 制服

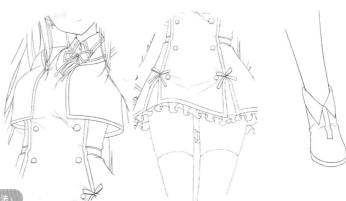

用細線畫出充滿原創性的制服，以荷葉邊和細帶蝴蝶結來裝飾。描繪的重點是制服的設計以及合身的尺寸，對於鞋子的形狀和質感也非常講究。

→ 前往 p148「充滿原創性的制服畫法」

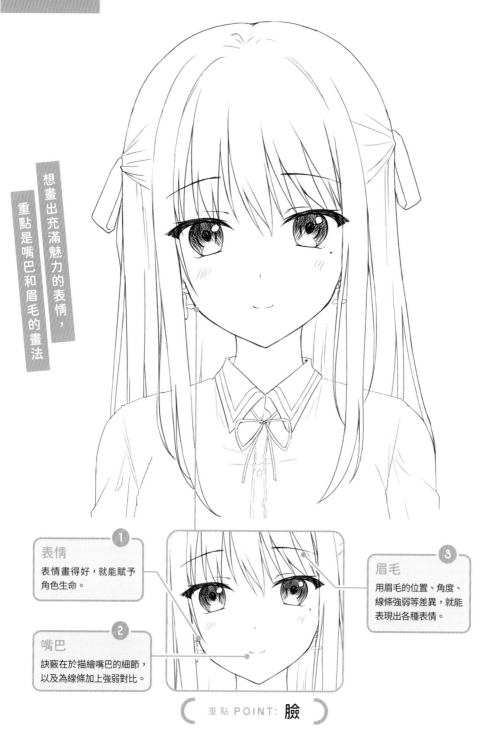

LESSON 3-7 令人目不轉睛的表情與五官畫法

角色的臉通常是我們先看到的部位，充滿魅力的表情總能讓人看到入迷。
以下就要介紹畫出魅力表情的秘訣。

想畫出充滿魅力的表情，
重點是嘴巴和眉毛的畫法

1 表情
表情畫得好，就能賦予
角色生命。

2 嘴巴
訣竅在於描繪嘴巴的細節，
以及為線條加上強弱對比。

3 眉毛
用眉毛的位置、角度、
線條強弱等差異，就能
表現出各種表情。

（ 重點 POINT：臉 ）

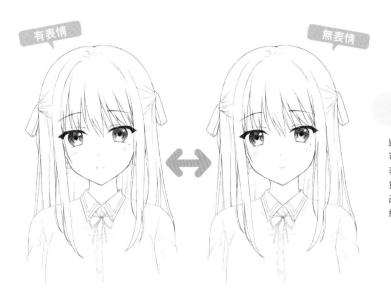

有表情　無表情

表 情 的 效 果

這是有表情和無表情的對比圖，
可看出角色的魅力有差異。加上
表情，就可以讓角色栩栩如生。
重點在於配合場景和角色的性格，
改變五官的位置與角度，以及對
細節的描繪。

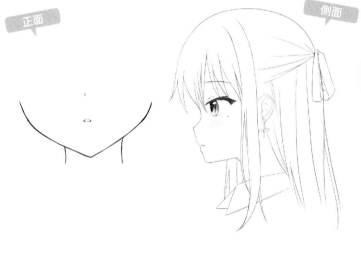

正面　側面

畫 嘴 巴 的 訣 竅

用線條畫嘴巴時，並不是單純畫
一條線就好，而是要加入強弱或
濃淡的對比，更能表現出情感，
讓角色看起來更有魅力。

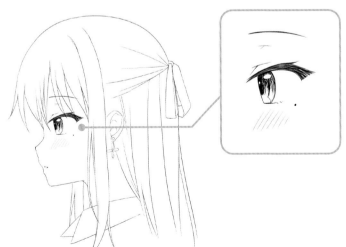

畫 眉 毛 的 訣 竅

光用眉毛的角度就能表現感情。
眉毛彎度稍微往上時就是笑臉，
眉毛向下則是困擾或傷心的表情。
如果替眉毛線條加上強弱對比，
或是讓眉毛長度超過眼睛，還能
強化角色給人的印象。

大幅提升角色魅力的髮型畫法

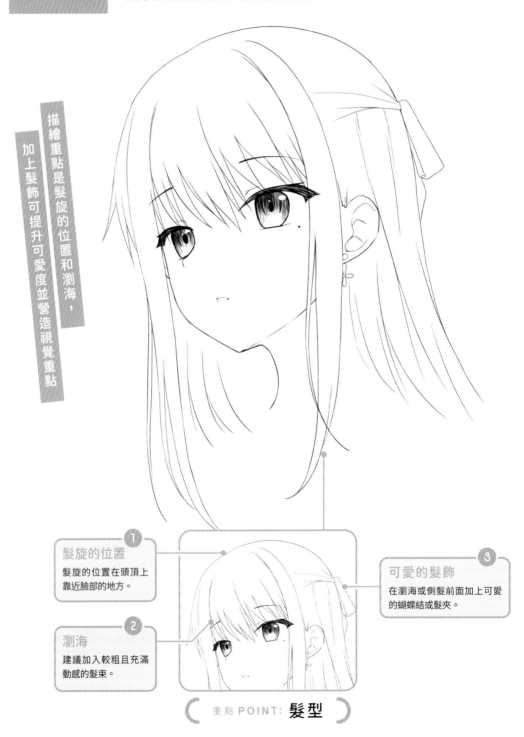

以下要介紹的是如何發揮公主頭、雙馬尾髮型的優點，
讓角色的臉更有魅力的髮型描繪秘訣。

描繪重點是髮旋的位置和瀏海，
加上髮飾可提升可愛度並營造視覺重點

1 髮旋的位置
髮旋的位置在頭頂上靠近臉部的地方。

2 瀏海
建議加入較粗且充滿動感的髮束。

3 可愛的髮飾
在瀏海或側髮前面加上可愛的蝴蝶結或髮夾。

（ 重點 POINT： **髮型** ）

畫出魅力髮型的訣竅

髮旋

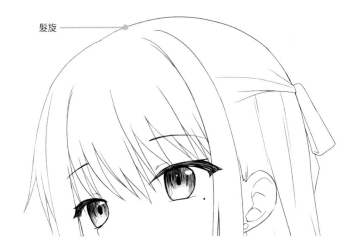

髮旋位置在頭頂靠近臉部的地方，在畫髮型的輪廓時，也決定出髮旋的位置，可以讓髮型更有立體感。畫瀏海時可配合髮型和角色的個性，決定要畫成粗或細的髮束，或是畫線條更細的髮絲。在帶狀的髮束上疊加更有動感的細髮束，就能提升立體感和躍動感，讓角色更生動。

各種可愛髮飾的畫法

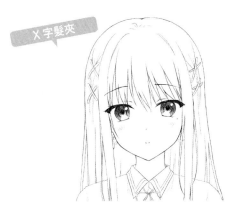

X字髮夾

將細髮夾交叉夾成「X」狀，會更好看。

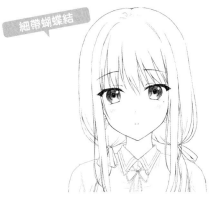

細帶蝴蝶結

以細帶蝴蝶結呼應角色的個性，同時提升可愛度。

大蝴蝶結髮飾

替綁在後面的頭髮加上大蝴蝶結髮飾，不僅能提高角色辨識度，可愛度更是暴增。

花朵髮飾

盤髮造型加上花朵髮飾，給人華麗的印象。這種髮型也能用來搭配和服裝扮。

LESSON 3-9　提升性感度的制服少女胸部畫法

制服的魅力，就是能讓平常不太明顯的胸部凸顯出來，
和稚嫩的臉龐形成對比，營造出可愛的制服美少女。

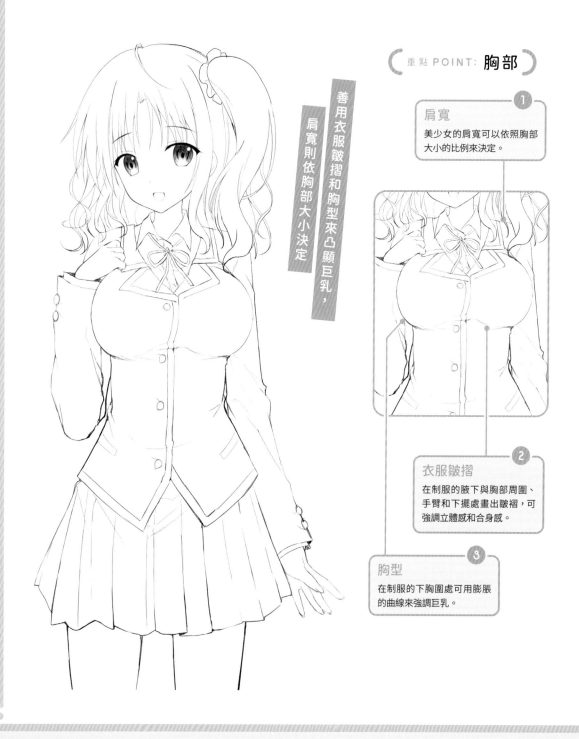

善用衣服皺摺和胸型來凸顯巨乳，
肩寬則依胸部大小決定

重點 POINT：**胸部**

① 肩寬
美少女的肩寬可以依照胸部大小的比例來決定。

② 衣服皺摺
在制服的腋下與胸部周圍、手臂和下擺處畫出皺褶，可強調立體感和合身感。

③ 胸型
在制服的下胸圍處可用膨脹的曲線來強調巨乳。

畫制服美少女胸部的訣竅

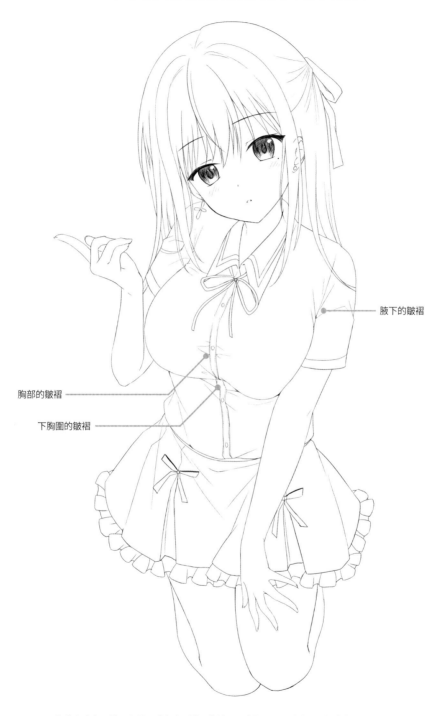

腋下的皺褶

胸部的皺褶

下胸圍的皺褶

把胸部畫大一點，衣服尺寸畫小一點。在腋下、胸部周圍、手臂和下擺處畫上皺褶，可表現立體感。在腋下、乳溝和下胸圍處畫皺褶，可強調巨乳，特別是腋下和胸部周邊拉緊的皺褶越多，效果就越明顯。若有制服外套，也要貼合胸部曲線，將下胸圍的形狀畫出來會更好。

解析膝蓋與大腿・裙長的關係

膝蓋是描繪下半身的重點，膝蓋的位置會左右大腿和裙子的長度。
TwinBox 老師的偏好是將裙長變短，以增加雙腿的露出度。

根據膝蓋的位置和角度，調整大腿和裙子的長度

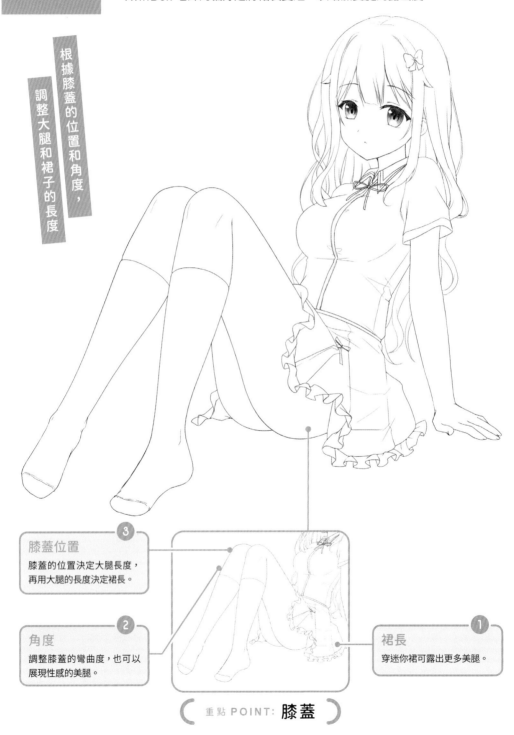

③ 膝蓋位置
膝蓋的位置決定大腿長度，
再用大腿的長度決定裙長。

② 角度
調整膝蓋的彎曲度，也可以
展現性感的美腿。

① 裙長
穿迷你裙可露出更多美腿。

(重點 POINT: **膝蓋**)

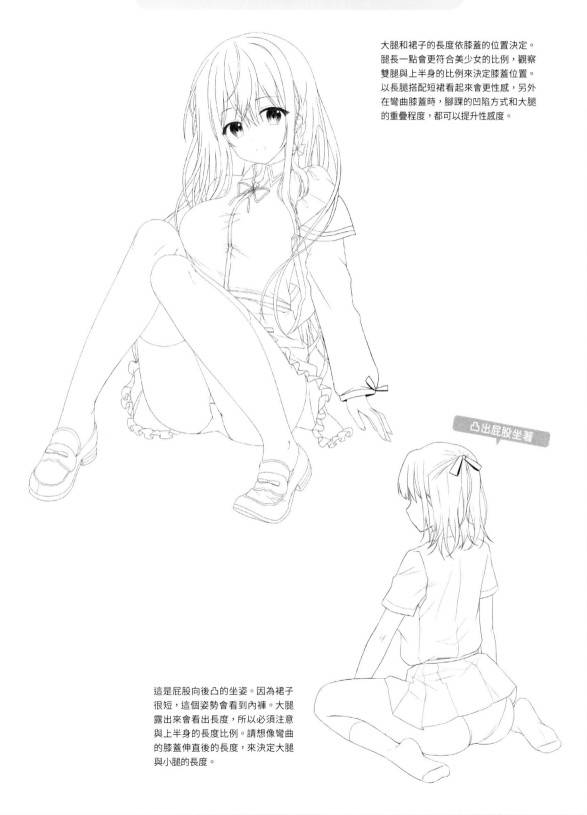

畫制服美少女下半身的訣竅

大腿和裙子的長度依膝蓋的位置決定。腿長一點會更符合美少女的比例，觀察雙腿與上半身的比例來決定膝蓋位置。以長腿搭配短裙看起來會更性感，另外在彎曲膝蓋時，腳踝的凹陷方式和大腿的重疊程度，都可以提升性感度。

凸出屁股坐著

這是屁股向後凸的坐姿。因為裙子很短，這個姿勢會看到內褲。大腿露出來會看出長度，所以必須注意與上半身的長度比例。請想像彎曲的膝蓋伸直後的長度，來決定大腿與小腿的長度。

充滿原創性的制服畫法

LESSON 3 - 11

以下是 TwinBox 流的原創制服。

添加許多荷葉邊與緞帶，並以不同粗細的線條描繪，看起來更有少女感。

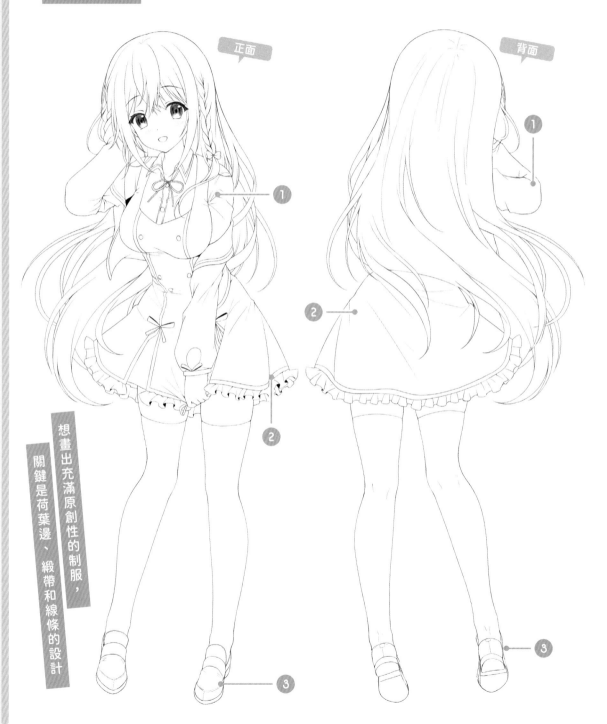

正面

背面

想畫出充滿原創性的制服，關鍵是荷葉邊、緞帶和線條的設計

重點 POINT：制服

上衣

這套原創制服的上衣有
細線鑲邊的短版罩衫。
脖子處有細帶蝴蝶結，
襯衫的領子上也有畫上
線條來統一風格。

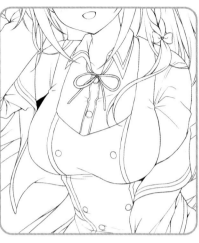

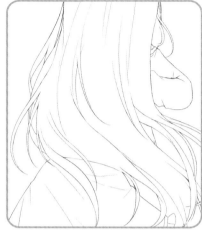

裙子

裙擺有畫上小荷葉邊來
提升可愛度，裙子正面
的裙摺加入蝴蝶結裝飾，
看起來更可愛。

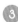

鞋子

因為制服上已經有很多
裝飾了，所以鞋子刻意
選擇簡單傳統的款式。
根據姿勢來調整鞋子的
角度和展示方法。

請試著以經典的
制服款式為準，
畫出各式各樣的
變化造型吧。

各 種 制 服 的 畫 法

夏季制服 夏季制服是襯衫上衣，可用線條的強弱對比表現輕薄材質，稍微透出內衣也可以。

針織毛衣 + 裙子

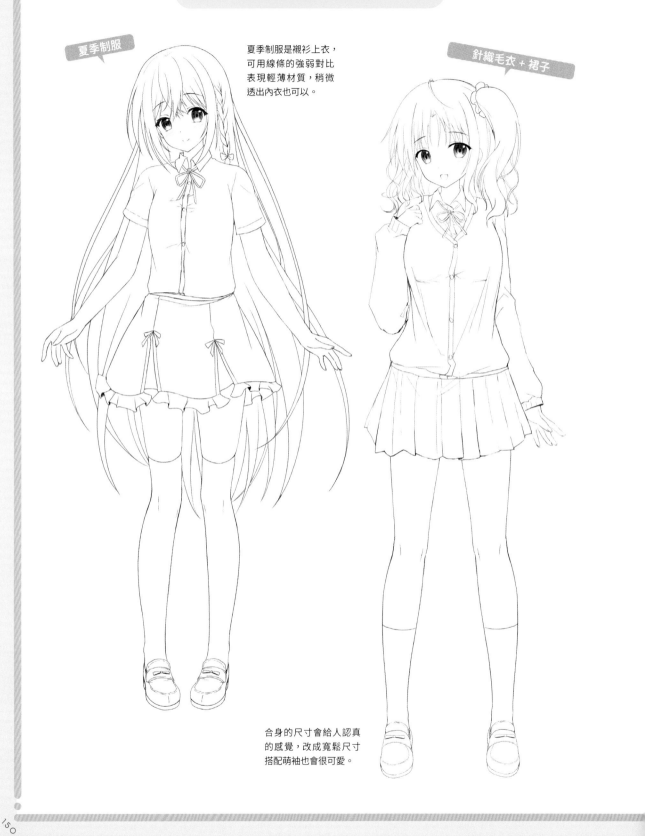

合身的尺寸會給人認真的感覺，改成寬鬆尺寸搭配萌袖也會很可愛。

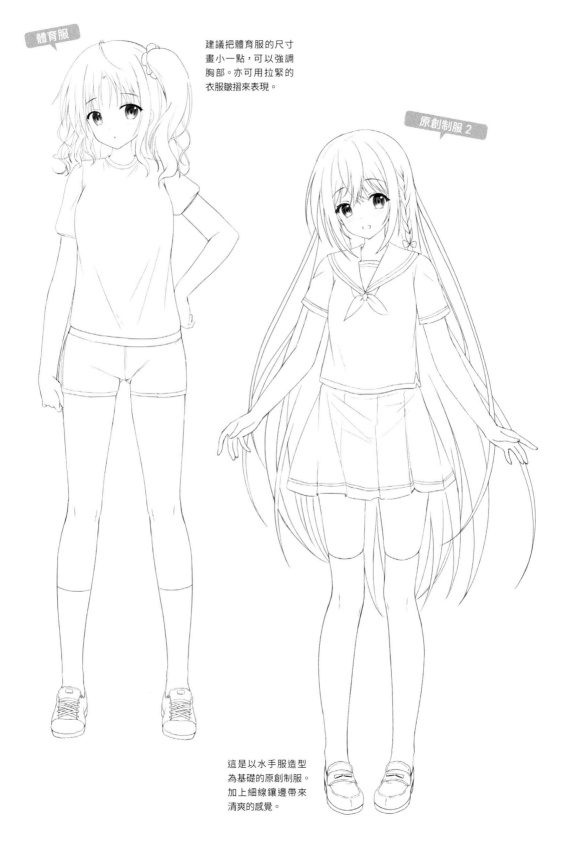

體育服

建議把體育服的尺寸
畫小一點，可以強調
胸部。亦可用拉緊的
衣服皺摺來表現。

原創制服 2

這是以水手服造型
為基礎的原創制服。
加上細線鑲邊帶來
清爽的感覺。

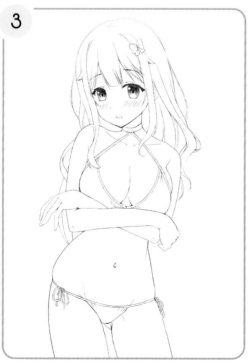

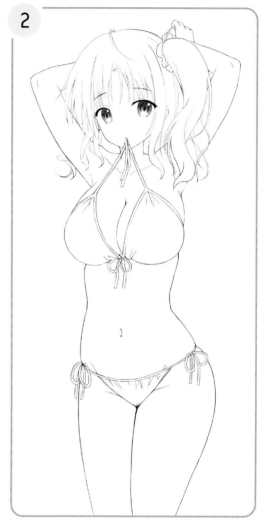

1 是正面的上半身構圖。臉微微向右斜，豎起食指靠近臉龐，情境是「喂，跟你說一件很棒的事哦」。

2 是膝蓋以上的站姿截圖。用嘴巴咬住比基尼的綁繩，同時用雙手綁頭髮的挑逗姿勢。

3 是膝蓋以上的正面站姿截圖。將雙手交叉在胸下強調胸部，臉偏向右邊並移開視線，可醞釀出嬌羞害臊的情緒。

你覺得怎麼樣呢？

這件裙子可愛嗎？

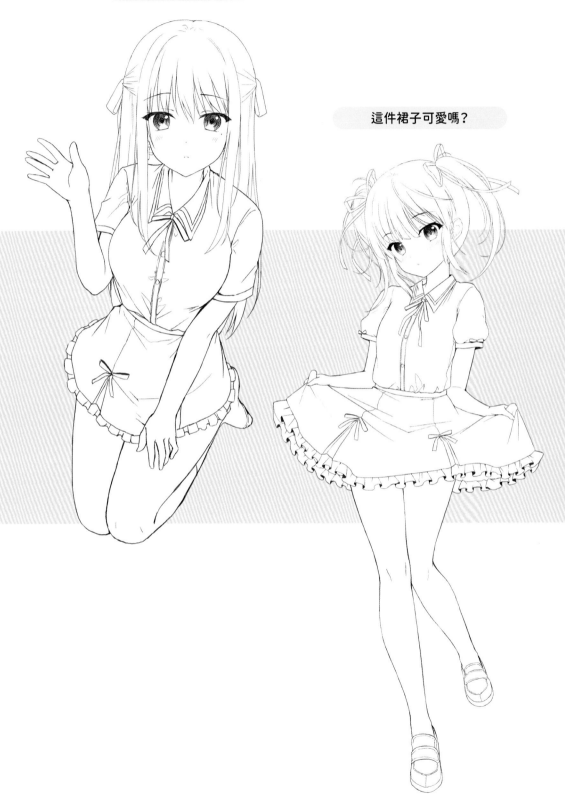

我要趕快走了

喂，一起回家吧

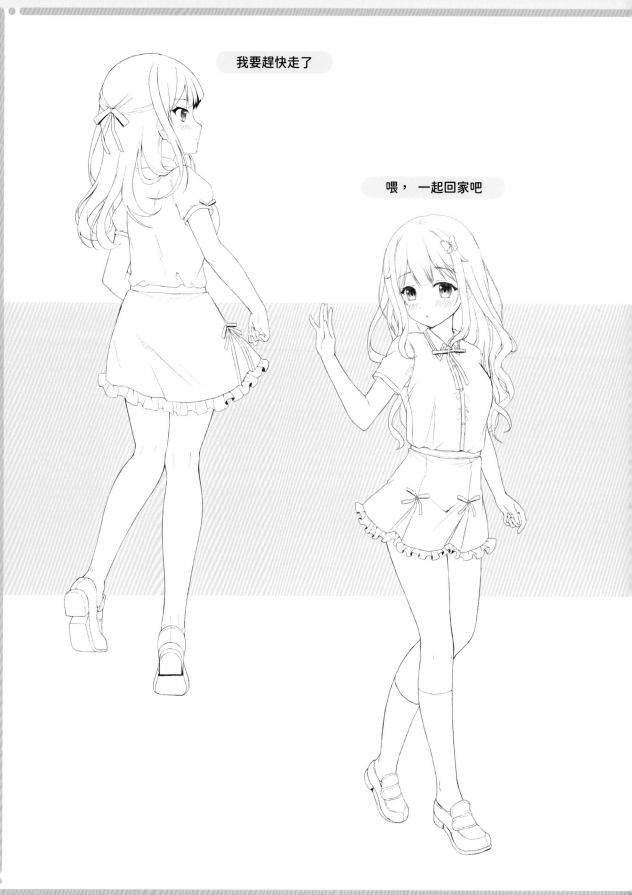

穿新制服好開心喔♪

過來這邊嘛

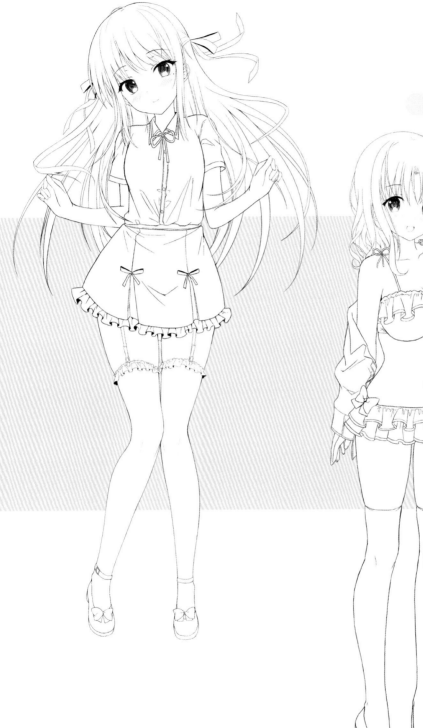
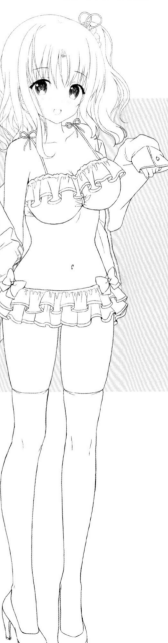

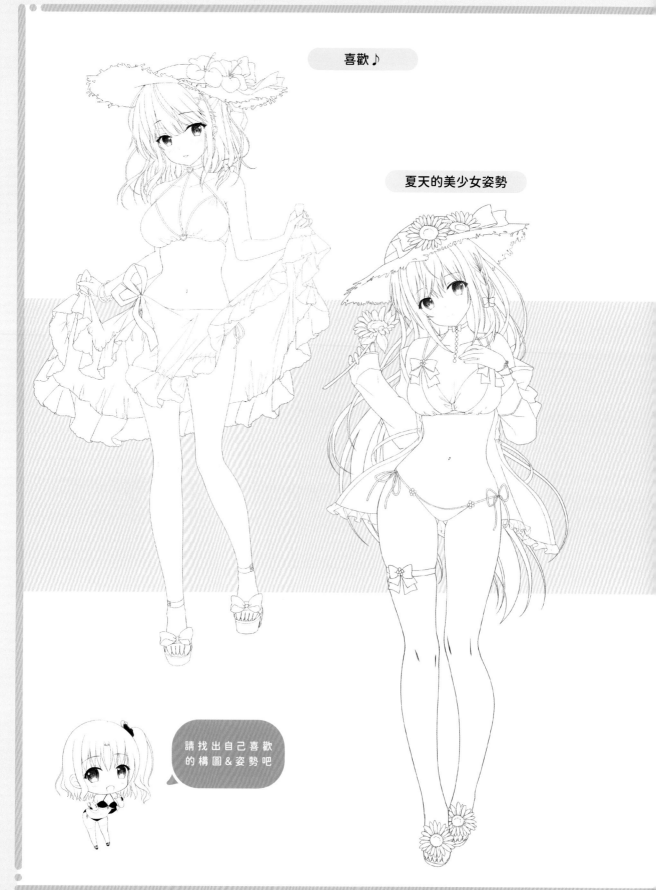

喜歡♪

夏天的美少女姿勢

請找出自己喜歡
的構圖&姿勢吧

百合姿勢 ①

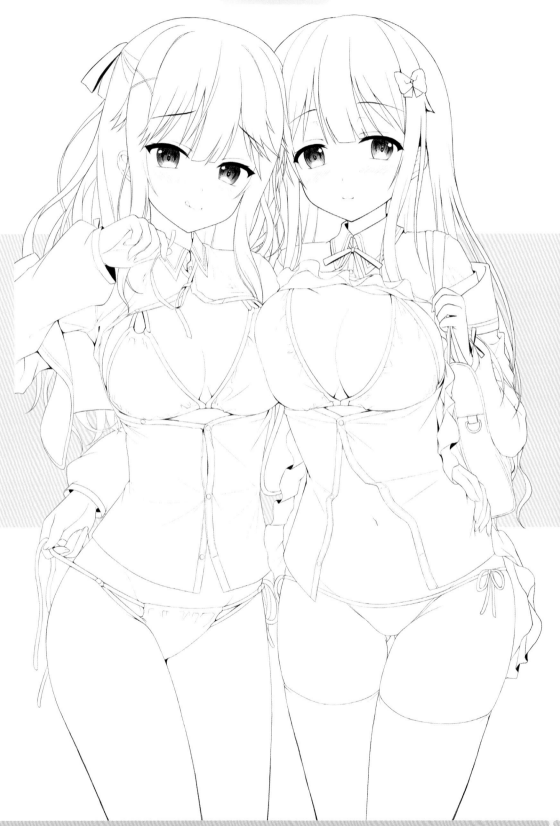

百合姿勢 ②

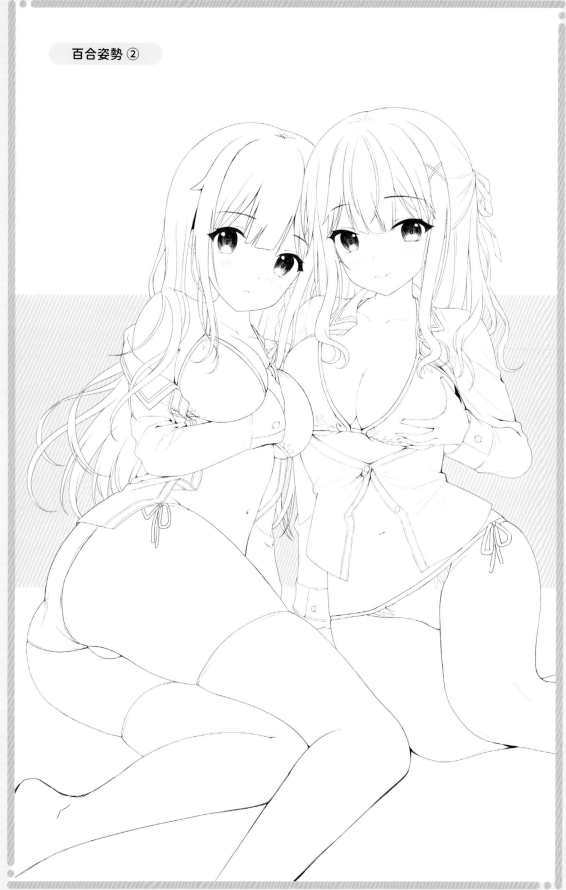

繪師介紹

Haru Ichikawa Lesson 1

為輕小說和手機遊戲等繪製插畫，喜歡畫溫柔可愛的眼鏡女孩。這是我第一次幫漫畫技法書創作插畫，我真的很興奮。代表作品有《君は初恋の人、の娘（暫譯：妳是我初戀對象的，女兒）》、《100日後に死ぬ悪役令嬢は毎日がとても楽しい。（暫譯：100天後就會死的壞人大小姐每天都過得超開心。）》（SB Creative）

Twitter：@hiyori_kohal

Hiyori Sakura Lesson 2

活躍於創作社團「ひよこサブレ」的插畫家。持續追求畫出可愛的美少女，特別重視美少女的姿態、個性，以及制服、女僕裝等服裝的搭配，在社群中廣受好評。同時也活躍於手機遊戲、交換卡片遊戲（TCG）、Vtuber角色設計等領域。

Twitter：@hiyori_skr

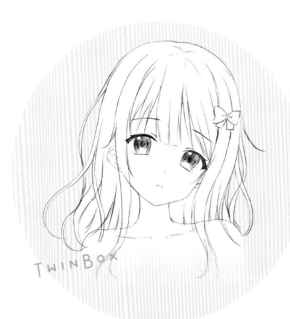

TwinBox Lesson 3

來自台灣，現居東京的雙胞胎繪師。由姐姐「花花捲」與妹妹「草草饅」組成的雙人繪師團體。兩人目前共同經營社群帳號「TwinBox」並展開各種創作活動。姐姐「花花捲」負責設計與線稿，妹妹「草草饅」負責上色與背景。創作內容包括輕小說的內頁插畫及手機遊戲的角色設計等，活躍於各領域。

Twitter：@digimon215

HP：https://www.twinbox-tb.com

作　　者／Graphic 社編輯部

譯　　者／陳家恩

翻譯著作人／旗標科技股份有限公司

發行所 ／旗標科技股份有限公司
　　　　　台北市杭州南路一段15-1號19樓

電　　話／(02)2396-3257(代表號)

傳　　真／(02)2321-2545

劃撥帳號／1332727-9

帳　　戶／旗標科技股份有限公司

監　　督／陳彥發

執行企劃／蘇曉琪

執行編輯／蘇曉琪

美術編輯／陳慧如

封面設計／陳慧如

校　　對／蘇曉琪